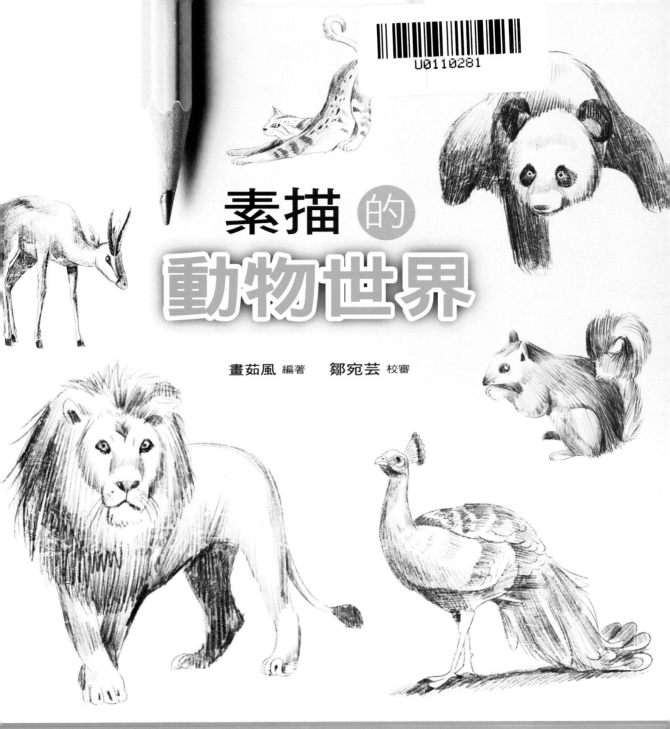

素描 的 動物世界

畫茹風 編著　　鄒宛芸 校審

新一代圖書有限公司

U0110281

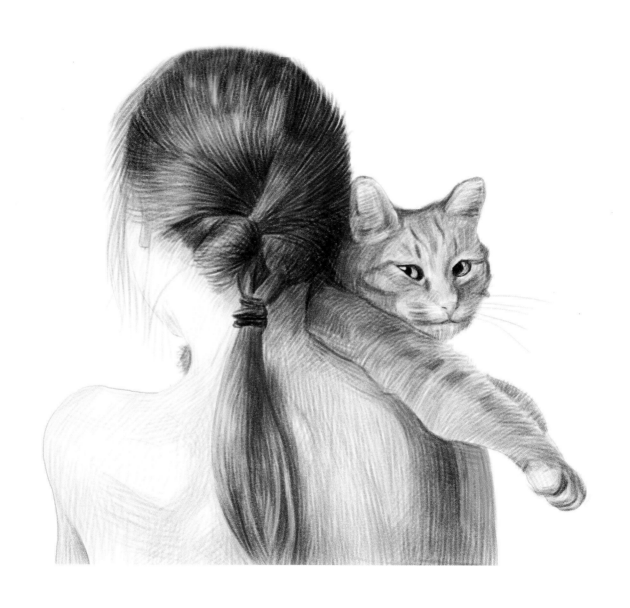

前言

　　素描其實是專業繪畫的必備要素，可是對於我們這些想要放鬆壓力，隨意繪製漂亮圖案的人來說，又好像有些遙不可及，困難重重。但是，本書就會打破你的那些固有想法，讓你覺得原來素描也可以這麼好玩且簡單。

　　本書不同於專業的素描繪畫圖書，並不從專業的詞彙和繁雜的理論入手，而是提倡讀者多看、多想、多練、多修改，透過大量的實踐和練習提昇自己的水平。透過繪畫過程來體會素描帶來的趣味生活，讓讀者全身心地喜歡畫畫和素描。

　　如果你既想放鬆，又想畫畫，那就選擇這本書吧！

　　參與本書編寫的人員主要有劉暉、肖亭、關敬、王巧轉、盧曉春、劉波、張志敏、閆武濤、張婷、杜婷、馬曉彤、惠穎、韓登鋒、劉正旭、錢政娟、李斌、朱立銀、黃劍等。

導讀

小節標題

內容標題

圖例展示

技法講解

小節導語

要點提示

最終效果

實例介紹

圖例細節

要點提示

圖例步驟

文字步驟

範例賞析

Contents

目　錄

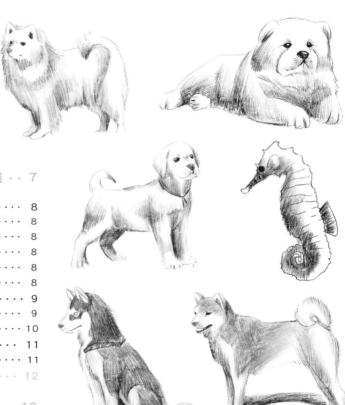

下面，就要和我一起進入素描的動物世界囉，你準備好了麼？

第 1 章
素描繪畫的基礎知識

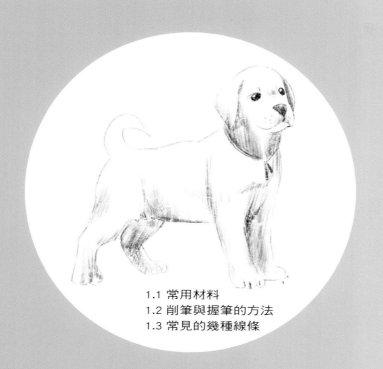

1.1 常用材料
1.2 削筆與握筆的方法
1.3 常見的幾種線條

　　想要學習素描繪畫，不瞭解一些基礎知識怎麼能行呢！無論是選購的用具還是繪畫的線條，無論是鉛筆的握法還是削鉛筆的技巧，在這一章節都會有所著墨。雖說萬事起頭難，可是只要有了基礎的準備，我想，你一定沒有問題！

1.1
常用材料

基礎準備：

剛開始接觸素描繪畫，一定要先從材料的準備開始著手。對於初學者而言，在素描繪畫中，哪些用具是必須要準備的，哪些又是可以以後再買的呢？這一節，就將展示它們的用途！

鉛筆：

鉛筆分為軟鉛筆和硬鉛筆兩種類型。軟鉛筆用作鋪大調時，能輕鬆快速地拉開亮暗部色調並營造畫面色調氛圍；硬鉛筆在處理畫面肌理，勾勒變化豐富的線條以及表現亮調的細微變化方面能起到軟鉛筆難以企及的作用。

素描紙：

素描紙有不同的種類和品牌，對於初學者而言，不建議購買太貴的紙張，一般品質的畫紙便足夠發揮了。不過在購買紙張時要注意紙面的紙紋和紙張的厚度，由於它們的不同，畫出來的感覺也會有所差異。

筆袋：

利用這樣的筆袋可以使鉛筆在其中逐一排開，更明確地查看不同型號的鉛筆。同時，它既方便攜帶又節省空間，非常實用。

軟橡皮：

軟橡皮是專門用於畫畫的橡皮，它可以根據繪畫者的需要，透過按壓、揉捏等改變形狀，所以稱之為軟橡皮。軟橡皮的優點是使畫面銜接自然，更容易修改。

其他用具：

上述幾種為基本工具，而除了以上工具外，還需要準備一些其他的工具，它們包括：

①圖釘：用來將畫紙固定在畫板上，也可以隨意調節畫紙的位置。
②水膠帶：水膠帶是一種遇水產生黏性的裱紙工具。對初學者而言，也可購買透明膠帶替代。
③畫板和畫架：畫架分為木質的和金屬的，根據自己的喜好和習慣進行選擇即可。有些畫者更喜歡使用方便的畫板，這個也是根據個人習慣而定。

1.2 削筆與握筆的方法

削筆與握筆：

在素描繪畫中，最為重要的工具便是鉛筆，而一根簡單的鉛筆如何能夠畫出細節豐富的圖畫呢，這就與不同的握筆形成的筆觸有關了。除此之外，我們還要掌握正確的削筆方法，注意鉛筆的粗細程度，均勻、多樣地繪製圖畫。

削筆的方法：

削筆對於作品的好壞來說，是至關重要的一環，所以一定不要小覷，削鉛筆一般可以使用小刀或削筆機，筆尖的實際尖度和長度都要根據繪畫需要來決定。

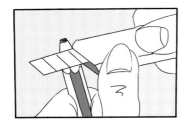

Step 1：先用一隻手握住鉛筆靠近筆尖處，再用大拇指輕輕壓住放在筆頭處的小刀。

Step 2：將小刀穩穩握住後，按住小刀的大拇指輕輕往前推，就可以開始削鉛筆了。

Step 3：一隻手在削鉛筆的同時，另一隻手要適時轉動手中的鉛筆，以便削得均勻。

Step 4：在削出一定長度後，可繼續根據實際需要削出所要的具體尖度。

握筆的方法：

1

這樣的握筆姿勢類似於寫字時的握筆。筆觸的中心落在前端，手與筆尖的距離中等即可。這樣畫出的筆觸比較有力，常常用來繪製一些清晰的輪廓。

2

輕拿筆的前端，將畫筆橫向放置，輕輕塗抹。這樣畫出來的筆觸常用於初始階段的大面積明暗填充。

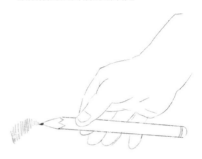

3

輕拿筆的前端，將畫筆放置與紙面呈45°，畫出的線條相比 2 而言，會深一些、實一些。這樣的筆觸常用於後期明暗的繪製。

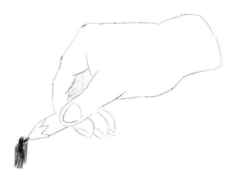

4

手握鉛筆的最前端，把鉛筆放置與紙面呈 45°，這樣畫出的筆觸比較有力，顏色也較重。常用於表現顏色較深的部分。

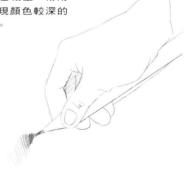

1.3 常見的幾種線條

常見的線條：

在繪畫中，使用多樣的線條會豐富畫面，不一樣的線條也會為物體帶來不同的效果呈現，想要讓畫面變得更加多樣豐富，就得從基本的線條開始，慢慢練習，從而領悟最合適的線條表達。

線條的小技巧：

動物的身體線條多偏向於弧線或者卷線，這些線條在繪製毛髮時更能呈現出質感。

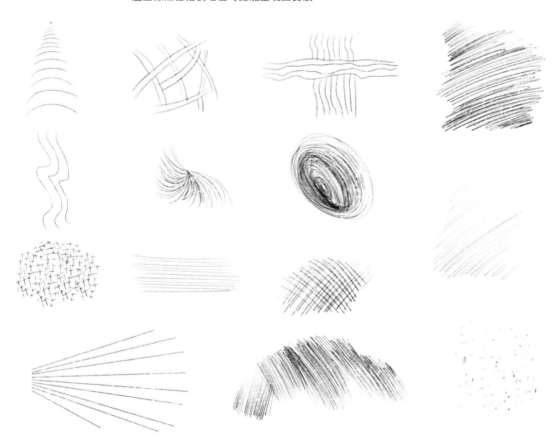

精彩範例欣賞

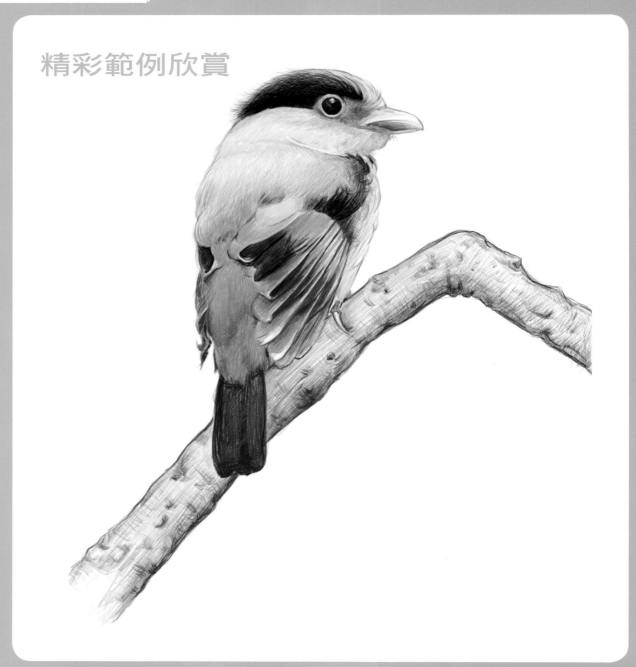

第 2 章
我們身邊的朋友

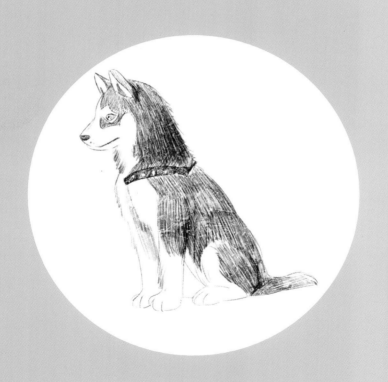

　　動物是人類最好的朋友，它們生活在大自然的每一個角落。本章以貓、狗為例進行講解。小貓和小狗的身體分為頭、頸、軀幹、四肢和尾巴五個部分，大多數全身披毛。小貓貪睡、任性、愛乾淨；小狗忠誠，好動，是人類最忠誠的朋友。這些生活在我們身邊的動物朋友給我們的生活帶來了很多歡樂，因此請保護它們吧！

2.1 貓和狗的種類與外形

喵星人和汪星人：

在我們身邊最常接觸到的小動物應該就是家養寵物了，而家養寵物當中，飼養最多的當然非貓咪和小狗莫屬，它們的種類多樣，形態可愛，深受大眾的喜愛。這一章節，我們就從小貓小狗開始，先來畫一畫它們的可愛模樣吧！

喵星人駕到：

貓已經被馴化了幾千年（但未像狗一樣完全地被馴化），現在，已經成為了全世界家庭中極為廣泛的寵物。

喵星人的身體：

貓的身體分為頭、頸、軀幹、四肢和尾巴五個部分，大多數各個部位都會披毛，少數為無毛貓。貓的趾底有脂肪質肉墊，因而行走無聲。貓行動敏捷，善跳躍。從高處掉下或者跳下來的時候，要靠尾巴調整平衡，使帶軟墊的四肢著地。

喵星人的身體語言：

貓要是膩在人的腳下、身旁，用頭蹭你的話，是親熱的表現。還有要是貓像鴨子孵蛋一樣，前腳往裡彎的話，就表示它的安心和依賴。貓在人類面前嘴巴張大表示信任。
要是貓的喉嚨裡發出嘰裡咕嚕的聲音，那就表明它心情很好。

喵星人的生活習性

①貪睡：關於睡覺狀態，貓咪在一天中有 14 ～ 15 小時在睡眠中度過，還有些貓，要睡 20 小時以上，所以貓常被稱為"懶貓"。

②任性：貓顯得有些任性，我行我素。本來貓是喜歡單獨行動的動物，不像狗一樣，聽從主人的命令，集體行動。因而它不將主人視為君主，也不會唯命是從。

③小潔癖：小貓在很多時候，愛舔身體，自我清潔。而實際上，這是貓的本能，它是為了去除自己身上的異味以躲避捕食者的追蹤。

④情緒：貓在高興時，尾巴會豎起來，或者發出呼嚕呼嚕的聲音。貓生氣的時候，會使勁地搖尾巴。如果你惹它生氣了，它很可能會突然地撲向你。

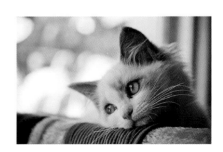

汪星人來啦：

狗是人類最早馴化的動物之一，通常被稱為"人類最忠實的朋友"。狗有 2.2 億個嗅覺細胞，是人類的 250 倍，能分辨出大約 200 萬種物質發出的不同濃度氣味。它的聽覺是人的 16 倍，可分辨極為細小和高頻率的聲音，而且對聲源的判斷能力也很強，即使睡覺也保持著高度的警覺性，對半徑 1 公里以內的聲音都能分辨得很清楚。

汪星人的尾巴：

狗狗尾巴的動作也是它的一種"語言"。一般在興奮或見到主人高興時，就會搖頭擺尾，尾巴不僅左右搖擺，還會不斷旋動；當尾巴翹起時，就表示喜悅；當尾巴下垂時，就意味危險；當尾巴不動時，就表示不安；當它把尾巴夾起時，則說明害怕；迅速水平地搖動尾巴，象徵著友好。

汪星人的習性：

①狗狗是雜食動物，以肉食為主，在餵養時，需要在飼料中配置較多的動物蛋白和脂肪，輔以素食成分，以保證狗的正常發育和健康的體魄。
②狗有獨特的自我防禦能力，當其吃進有毒食物後，能引起嘔吐反應而把有毒食物吐出來。
③炎熱的夏季，狗會張大著嘴巴，垂著長長的舌頭，靠舌頭蒸發水分散熱。
④狗的頸部、背部喜歡被人愛撫。盡量不要摸它的頭頂，因為這樣會令其感覺到壓抑和眩暈。此外，屁股和尾巴也摸不得。

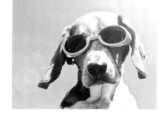

訓練汪星人的要點：

①訓練的目的是為了"教會"，而不是"罵會"。最好的辦法是經常地誇獎和撫摸，讓狗狗明白主人快樂的心情。
②為了讓狗狗理解和記憶，訓練時口令最好使用簡短、發音清楚的語句，而且不宜反復地說。
③對狗狗的誇獎要僅限於狗狗十分聽話的時候。
④以體罰的方式來迫使狗狗服從的方法一定要杜絕。
⑤不與別的狗狗比較，要對自己的狗狗有信心。

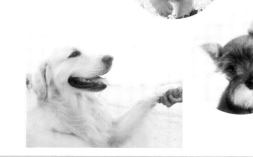

2.2 長毛臘腸犬

長毛臘腸犬：

長毛臘腸犬出現於 1883 年的德國，是一種職業用犬，適合鑽入地下洞穴，嗅覺靈敏，而且有一個非常實用的鼻子。它生性活潑，充滿活力，雖然身材矮小，但卻機智勇猛，甚至有時會到了魯莽的程度呢。

重 點 展 示

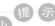 **小 提 示**

像這種的犬類，體型比較特別。畫的時候要注意結構比例的掌握，遵循身長腿短的特點，從而更好地把握結構。多輔助一些明暗色調，觀察理解明暗色調的相互襯托關係。

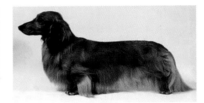

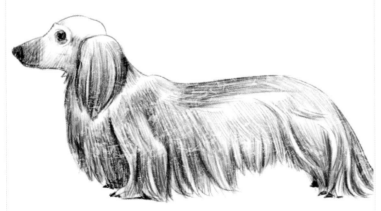

完成稿

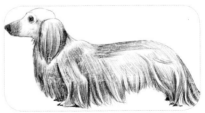

準確畫出物體輪廓，從暗面開始輔助一些明暗色調，使長毛臘腸犬的毛髮看起來更有層次感。同時調整輪廓線的內外虛實關係，從而表現出形體結構。

1

首先仔細觀察長毛臘腸犬的形體結構，畫出基本的輪廓，不斷地修改，直到形成它的基本造型。

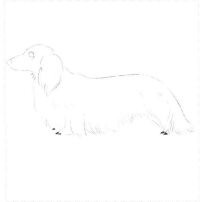

2

從長毛臘腸犬的背光陰影部分開始鋪色，先刻畫出整體最重的部分。

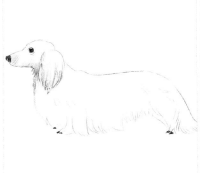

3

繼續加深暗部的色調，要有輕重的變化。讓狗狗的毛看起來很柔軟，更有層次感。

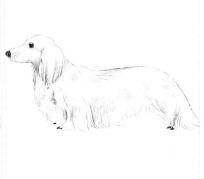

4

深入刻畫長毛臘腸犬的具體結構，描繪細節變化，呈現出毛髮的質感效果。

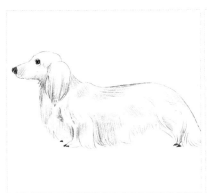

5

分清楚黑、白、灰三個色調，使整體相互輝映，線條盡量要虛入虛出來確定明暗關係。

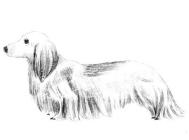

6

最後加強明暗對比，以表現其厚重感。然後整體調整畫面色調，一定要注意統一黑、白、灰。

完成！

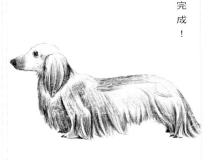

2.3 黃金獵犬

黃金獵犬：

黃金獵犬是現代流行的品種之一，為單獵犬，作為用來獵捕野獸的尋回犬而培養出來的，它游泳的續航力極佳。而且它天生有討好主人的衝動。這是一種喜歡和人在一起的狗。

小 提 示

因為它是屬於長毛種類的狗，所以畫的時候線條一定要流暢，表現出狗狗毛髮的飄逸感。線條主要遵循十字方向的斜線排列而成。既便於掌握，又容易呈現出質感。

重 點 展 示

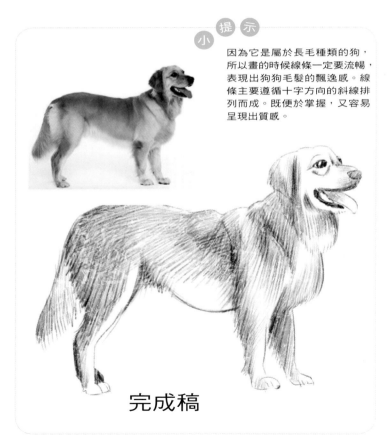

完成稿

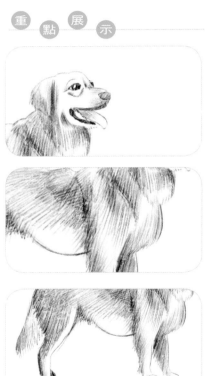

透過握筆的位置來改變筆觸。筆桿握得越高，越容易畫出淡而長的線條，才容易表現金毛毛髮的柔軟性。腿部的陰影須仔細著色，要畫出腿部肌肉的質感。

1

用鉛筆輕輕地打底稿，先畫出金毛的外形輪廓。線條靈活、線與線之間斷開來表現。

2

繪製狗狗的頭部，著重刻畫眼睛和嘴巴，沿著結構部分替金毛的頭部鋪明暗色調。

3

從毛髮的暗部開始深入刻畫，找出整體關係，以便以後刻畫細節。

4

深入刻畫毛髮，用鈍頭鉛筆疏密結合地勾畫毛髮的形態，區分明暗部的差異。

5

可以使用一些長線條來豐富毛髮的結構，毛髮的暗部也要添加一些線條。

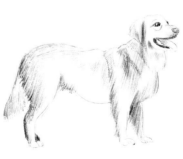

6

整體調整畫面，在腿部陰影部分加重顏色。著重繪製虛與實、疏與密的對比。

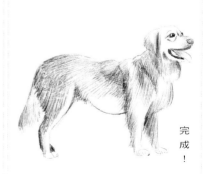

完成！

2.4 拉布拉多幼犬

拉布拉多幼犬：

拉布拉多犬是一種中大型犬類，智商高，天生個性溫和、活潑、沒有攻擊性，是適合被選作導盲犬或其他工作犬的狗品種，跟黃金獵犬、哈士奇並列三大無攻擊性犬類之一。

完成稿

重 點 展 示

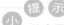
小 提 示

注意耳朵大小，拉布拉多犬的耳朵相對於其他狗狗來說偏大。狗狗的體型有起伏變化，相應的陰影自然也會產生差異，所以要控制好陰影的變化。

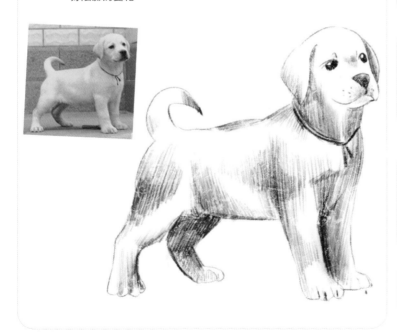

從明暗交界線畫一些調子，以增強立體感，透過形體結構的理解，畫出拉布拉多犬腿部的透視關係，繼續輔助一些明暗色調，調整透視輪廓線。

1

用粗略的線條勾勒出拉布拉多犬的形體特點。

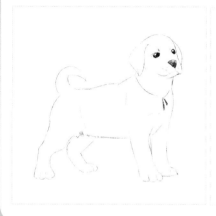

2

接著刻畫狗狗的五官，為了使其眼睛有神，要注意保留高光，並且在腿部加上陰影。

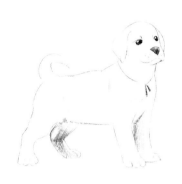

3

加深整體的陰影效果，從頸部著手勾畫，用長線條為整體鋪上一層色調。

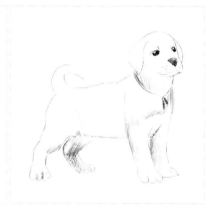

4

再為狗狗的頭部加深明暗關係，耳朵和臉部貼著的地方陰影要深一些，從而顯出層次感。

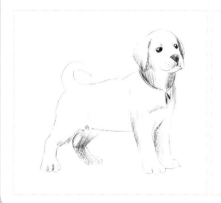

5

從拉布拉多犬的整體來觀察，輔助一些明暗色調，理解明暗色調之間相互對比的關係。

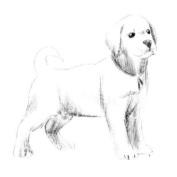

6

繼續豐富整體的色調，加重腿部和頸部的顏色。最後調整畫面直至完成。

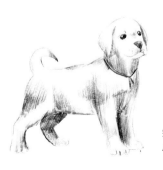

完成！

2.5
美國愛斯基摩犬

美國愛斯基摩犬：

美國愛斯基摩犬於公元前 1000 年發源於北極陸地，耳朵豎起，長長的尾巴卷曲在背上。濃密的毛髮能夠抵禦低於冰點的溫度。機械化出現之前是生活在極地的居民的最重要交通運輸工具。

小 提 示

美國愛斯基摩犬尖尖的嘴部和豎立的耳朵很像狐狸，尾巴呈羽毛狀，所以要使用同方向的短線條，乾脆俐落，適合呈現蓬鬆柔軟的感覺。

重 點 展 示

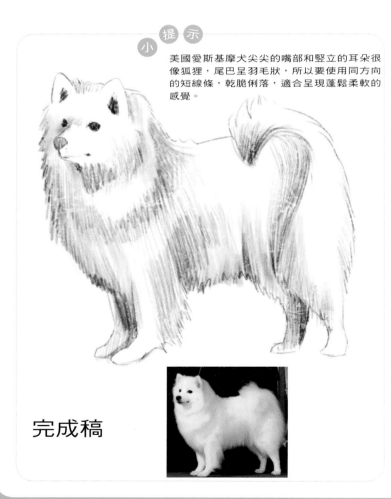

完成稿

注意身體整體的輪廓及各部分區域的輪廓表現，讓鉛筆呈半臥狀態，用筆芯的側面抹出線條，這種線條柔軟隨性，可以表現出狗狗毛長而厚的特點。

1

按照美國愛斯基摩犬的基本結構畫出輪廓，注意向上卷起的羽毛狀尾巴。

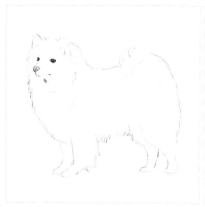

2

從頭部開始刻畫，並為頸部鋪色調，注意下顎與脖子上投影的形狀變化。

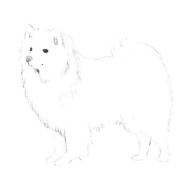

3

加重身體區域的陰影效果，尤其在腿部與身體連接的區域以及腿部後側區域加重顏色。

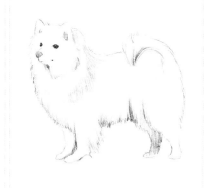

4

細緻刻畫尾巴的效果，從暗部逐漸向亮部過渡，用筆要有輕重變化。

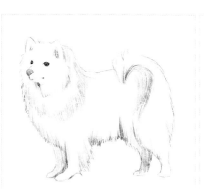

5

在臉的陰暗面鋪些調子，以增強面部立體感，觀察狗毛的層次，用長線條豐富愛斯基摩的整體毛髮。

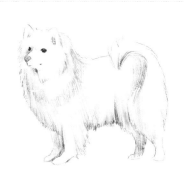

6

整體觀察，減淡亮部色調過重的部分，使畫面色調統一。

完成！

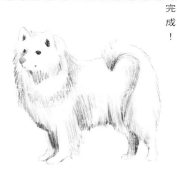

2.6
大麥町犬

大麥町犬：

大麥町犬被公認為是最優雅的犬類品種之一，是一種有斑點的，平靜而警惕的狗。它具有極大的耐力，而且奔跑速度相當快。

小提示

大麥町犬的身形非常簡單，簡潔而且幹練，所以不需要太細小的線來描繪毛髮。細長有力的雙腿是它的特點，繪製時要注意線條的流暢性，盡量表現出它腿部的肌肉。

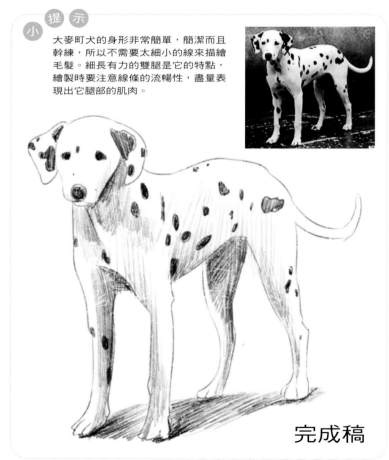

完成稿

重點展示

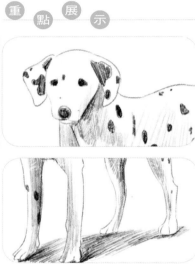

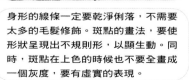

身形的線條一定要乾淨俐落，不需要太多的毛髮修飾。斑點的畫法，要使形狀呈現出不規則形，以顯生動。同時，斑點在上色的時候也不要全畫成一個灰度，要有虛實的表現。

1

用簡單的線條勾勒出大麥町犬的形體特徵，可以試試先畫出它深邃的小眼睛。

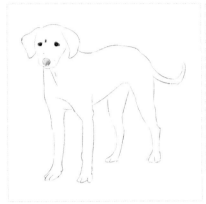

2

仔細刻畫面部，找出明暗交界線。畫出頸部以及腿部的暗面。

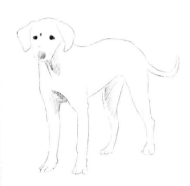

3

接著可以畫它的斑點了，一定要記得將斑點畫成不規則的形狀，著色時注意虛實的結合。

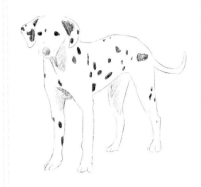

4

繼續加深頸部以及腿部的陰影效果，暗部加深，使其有立體感。

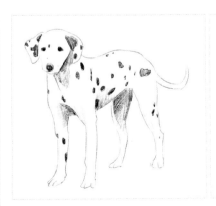

5

以斜線的方式為狗狗鋪色，區分黑、白、灰三個調子的關係，深入刻畫肚子和腿部的陰影。

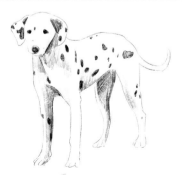

6

透過光影的表現，刻畫出陰影的位置，使畫面顯得更加完整。

完成！

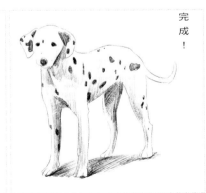

2.7. 沙皮犬

沙皮犬：

沙皮犬又名"大瀝犬"、"中國鬥狗"，是世界稀有犬種。帶有王者之氣，愁眉不展，鎮定而驕傲。沙皮犬皮膚鬆弛，從而形成大量皺褶，這是其另一個重要特徵。

重 點 展 示

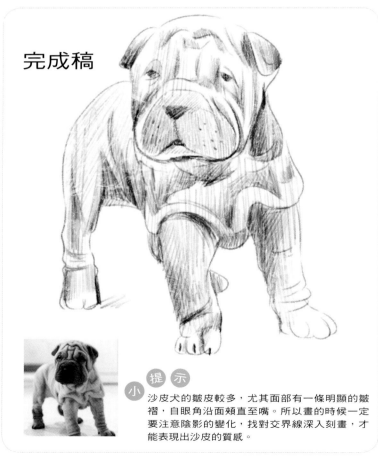

完成稿

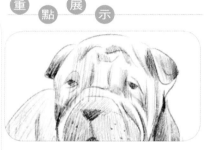

小 提 示

沙皮犬的皺皮較多，尤其面部有一條明顯的皺褶，自眼角沿面頰直至嘴。所以畫的時候一定要注意陰影的變化，找對交界線深入刻畫，才能表現出沙皮的質感。

面部是個比較難刻畫的地方，需要找出多條的明暗交界線。胸部以及腿部的皺褶也很重要，可用鉛筆淡淡地畫出交界線，再上調子，這樣層次感就會出來了。

1

用細線描繪出沙皮犬的基本結構，皺褶的地方要用細線勾勒出來。

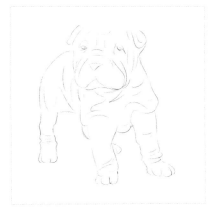

2

接著畫出眼睛和嘴巴，先用細線替嘴巴鋪一層底色，然後逐步刻畫嘴巴的外形及其陰影．

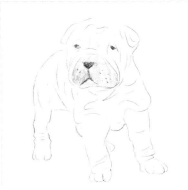

3

繼續加深嘴部的暗面，畫出耳朵最重的顏色，然後由深到淺慢慢過渡。

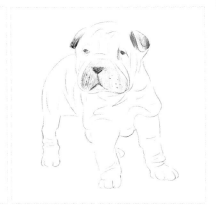

4

根據細線畫出的皺褶，畫出整個身體的暗面。

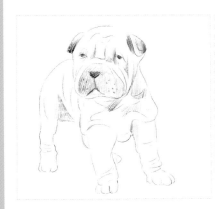

5

用長線條畫出灰面的效果，部分留白，這樣才能呈現出皺褶的質感。

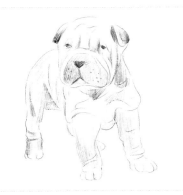

6

繼續加深暗面，讓色階的跳躍幅度不要太大，從而保證畫面感統一。

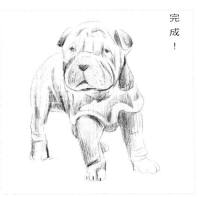

完成！

2.8 德國獵犬

德國獵犬：

德國獵犬原產自德國，起源於 20 世紀。它可以稱得上天才的尋獵犬，經常在灌木叢中工作，是溫順、服從的犬類。通常情況下，不會將它當作寵物。

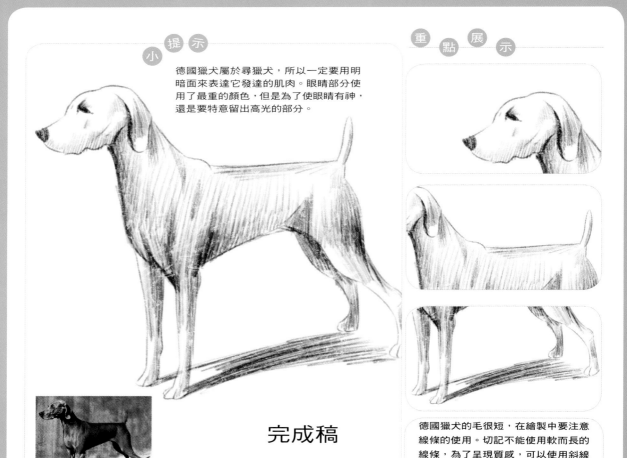

小提示

德國獵犬屬於尋獵犬，所以一定要用明暗面來表達它發達的肌肉。眼睛部分使用了最重的顏色，但是為了使眼睛有神，還是要特意留出高光的部分。

重點展示

完成稿

德國獵犬的毛很短，在繪製中要注意線條的使用。切記不能使用軟而長的線條，為了呈現質感，可以使用斜線畫法來表現。使德國獵犬看起來更加矯健挺拔。

1

用細線勾勒出德國獵犬的基本結構，
注意用線的流暢性與生動性。

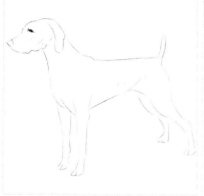

2

找出明暗交界線，輕輕畫出暗部的
顏色。眼睛使用最重的顏色，更能
呈現出眼睛的靈動性。

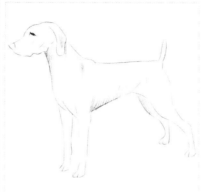

3

刻畫前爪以及胸膛，注意光源的方
向。然後用鉛筆輕輕地畫出陰暗面。

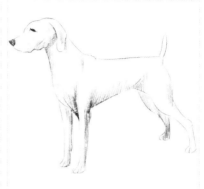

4

繼續豐富德國獵犬的結構部分，強
調透視所帶來的比例變化。

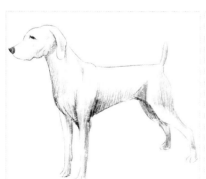

5

深入描繪腿部以及頸部的細節部分，
調整畫面的虛實和明暗關係。

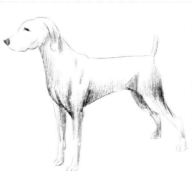

6

加深暗部的陰影，用長線條為身體
上色。目的是使其不要有太多的留
白，導致畫面不夠飽滿。

完成！

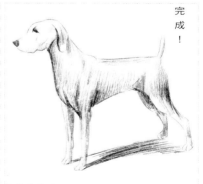

2.9 大白熊犬

大白熊犬：

"大白熊犬"以形似北極熊而得名。主要用作於守護犬、救助犬和伴侶犬。歷史上，大白熊犬在庇里牛斯山脈一帶曾被用來保護羊群，以驅退那些偷襲羊群的熊或野狼。

重 點 展 示

完成稿

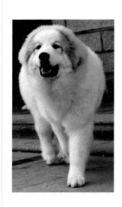

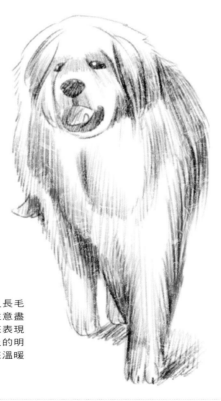

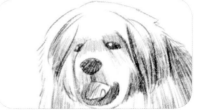

 小 提 示

大白熊犬屬於巨型且長毛的犬種，繪製時要注意盡量多使用細長線條來表現毛髮。多變化毛髮上的明暗關係，使其看起來溫暖和厚實。

這只大白熊犬在畫面中屬於正面，所以透視不好掌握。使用多條輔助線可以更好地來把握大白熊犬的形體體格特徵。整體毛髮濃而密，呈現出了它的厚重感。

1

先粗略勾畫出大白熊犬的基本結構。
可使用短線條來表現毛髮的蓬鬆感。

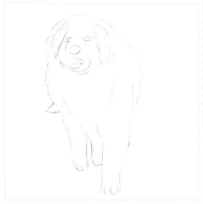

2

然後依次刻畫大白熊犬的五官，為
眼、鼻、口內部加重顏色，但還是
要注意高光的保留。

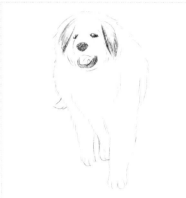

3

繼續深入面部，找出明暗交界線。
畫出整體的暗面。先區分出明暗這
兩大面之間的區別。

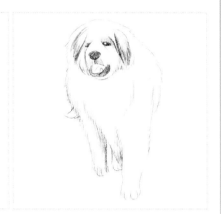

4

在有明暗基調的基礎上，先替整體
的深色部分概括上色。當然還是要
注意保留高光。

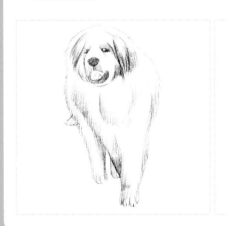

5

加深暗部的顏色，加強腿部的深淺
對比。再用均勻的線條平鋪身體的
底色。

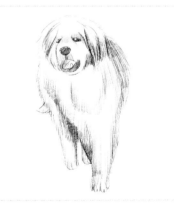

6

整體觀察畫面，調整細節部分。從
而使畫面更加完整。

完
成
！

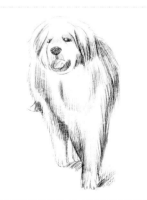

2.10 鬆獅犬

鬆獅犬：

鬆獅犬是中型犬，肌肉發達，身體強壯，骨骼粗大。它是一種並不算聽話的狗，有時會非常獨立，但人們也可以和它擁抱或玩耍。藍黑舌頭和誇張的步態是它獨一無二的表現。

完成稿

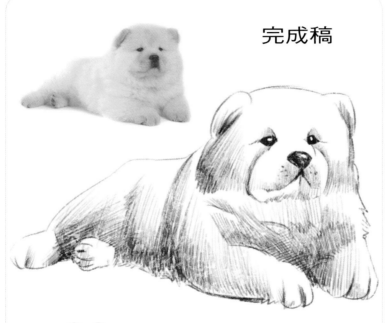

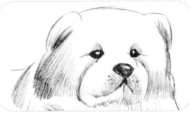

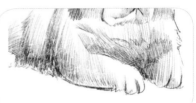

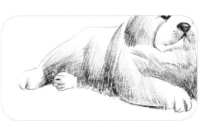

鬆獅犬的毛髮很濃密，整個形體特徵較圓潤，所以在繪製時，可以適當運用曲線線條，塑造出圓潤的感覺。使畫面看起來更加豐富，以便更好地掌握住它的形態特徵。

觀察並找出鬆獅犬身體最高處占整體高度的大致比例，再確定高、寬之間比例的聯繫，才能更好地掌握住形態特徵。毛髮一定要畫出厚實感，多找交界線，豐富結構。

1

用簡潔流暢的線條勾勒出鬆獅的基本結構，找出整體最重的顏色 --- 眼睛，並為其上色。

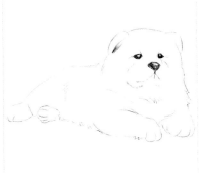

2

細化面部特徵，為眼睛與嘴巴之間用淡色塗抹出陰影效果。注意留出眼睛和鼻子的高光位置。

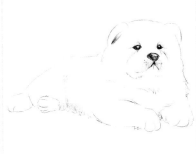

3

從鬆獅的暗部著手畫起，使用輕的直線條繪製。底部的陰影相對而言更暗些，使其有對比關係。

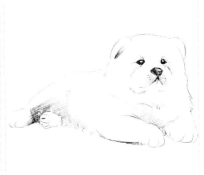

4

找出鬆獅身體側臥時出現的明暗交界線，並逐漸加深，表現出厚實的感覺。

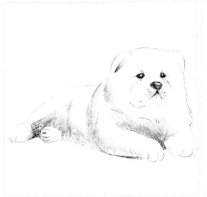

5

從明暗交界線出發，更加細化與加深顏色，從而突出毛髮的層次感。

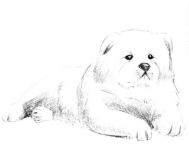

6

整體觀察，減淡亮部色調過重的部分，使畫面統一。

完成！

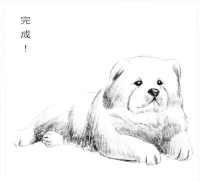

2.11 西班牙靈緹

西班牙靈緹：

西班牙靈緹早在羅馬時代就有史書檔案記載，是具有古老歷史的獵犬。它是專為速度而培育的獵犬，具有獨特的外貌，其鼻子稍長，體格非常結實。

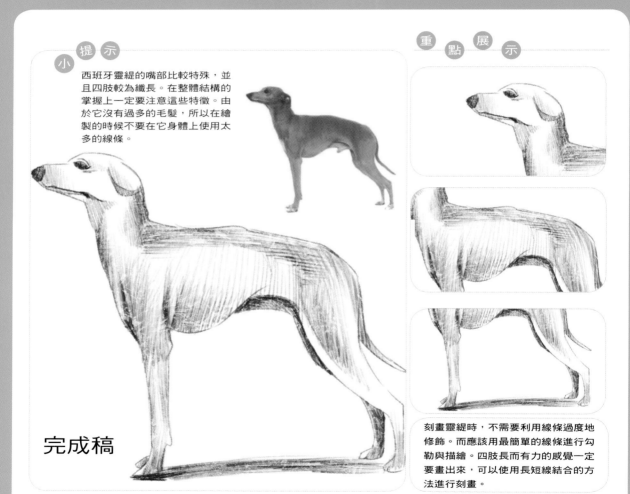

小 提 示

西班牙靈緹的嘴部比較特殊，並且四肢較為纖長。在整體結構的掌握上一定要注意這些特徵。由於它沒有過多的毛髮，所以在繪製的時候不要在它身體上使用太多的線條。

重 點 展 示

完成稿

刻畫靈緹時，不需要利用線條過度地修飾。而應該用最簡單的線條進行勾勒與描繪。四肢長而有力的感覺一定要畫出來，可以使用長短線結合的方法進行刻畫。

1

首先對西班牙靈緹進行仔細的比對與瞭解，再著手在紙上畫出簡單的輪廓線。

2

為身體的暗部鋪明暗關係，主要以豎線條的筆觸進行排列，改善形體特徵。

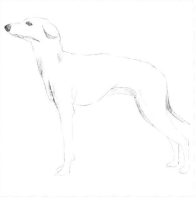

3

為背部以及前腿上色，顏色整體要深一些。另外要注意爪子部分的顏色要相對較淡些。

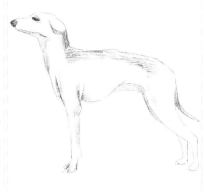

4

為部分前爪以及胸膛上色，胸膛內部的顏色較深些。加強整體灰度，統一畫面。

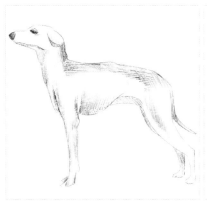

5

因為腿部有部分區域屬於重疊區，所以靠近畫面的腿部顏色要輕，外部顏色要重。

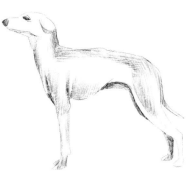

6

運用短碎的線條來點綴毛髮，加深暗部顏色，從而區分色調的變化。

完成！

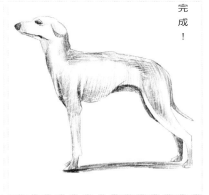

2.12 哈士奇犬

哈士奇犬：

西伯利亞雪橇犬，又名哈士奇，是一種中型犬。由於有著能在北極嚴寒環境中繁衍生息的能力，因此它是一種適應力很強的犬種。還有一特別之處，其外形與狼酷似。

小 提 示

由於哈士奇的外形與狼酷似，所以繪製時可以參照狼的外形特徵。哈士奇的毛髮主要分成兩種顏色，在塗明暗關係時，一定要注意區別開來。

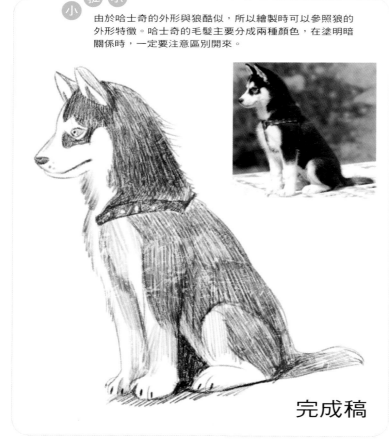

完成稿

重 點 展 示

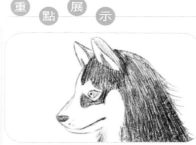

仔細刻畫面部，從而呈現哈士奇的面部特徵。運用長線條來描繪毛髮，畫外部毛髮時，也可以適當運用短弧線，以表現出其毛髮的蓬鬆感。

1

運用長短結合的線條來對哈士奇的基本結構進行描繪。

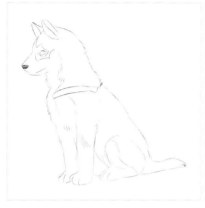

2

區分出哈士奇身上兩種顏色的毛髮，但也要注意明暗變化，否則會顯得毛髮的顏色很單一。

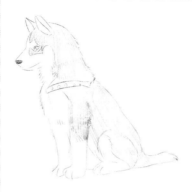

3

畫出面部和頭部暗面的顏色，深入刻畫面部細節部分。眼睛部分的毛色花紋要細心描繪。

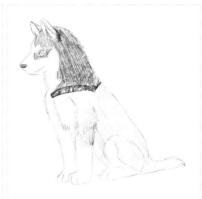

4

整體加深整個身體的灰度，更好地區分色調的變化。加重前後腿的暗部顏色，形成透視效果。

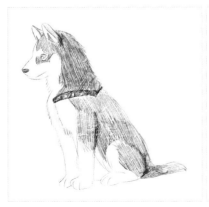

5

繪製疊加區域的陰影變化。逐步加深暗部顏色，深入描繪毛髮的細節部分。

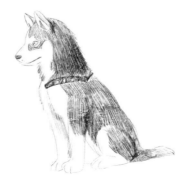

6

最後畫出哈士奇蹲坐時在地上產生的投影，此處可以運用較深的顏色進行繪製。

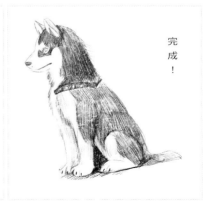

完成！

2.13 日本柴犬

日本柴犬：

日本柴犬原產於日本，是利用視覺和嗅覺進行捕獵的獵犬，特點為警惕而敏捷，感覺敏銳，顏色為深褐色，眼圈為黑色。同時，它也非常適合當看門狗或伴侶犬。

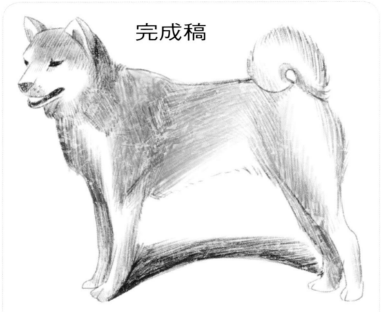

完成稿

重 點 展 示

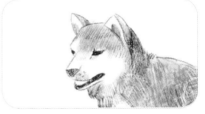

 小 提 示

日本柴犬的尾巴是向上卷起的，這與其他犬類不同，繪製時要仔細觀察和瞭解對象。因為與哈士奇等形體特徵較為相像，所以要從細節部分來區分它們之間不同的關係。

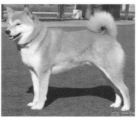

該犬種前額寬而平坦，有輕微的凹槽。在使用明暗對比的時候一定要準確區分，使面部更加有立體感。身體部分的陰影也要與光源相互達到統一。

1

按照日本柴犬的基本結構來畫出身體的輪廓，用短線條畫出向上卷翹的尾巴。

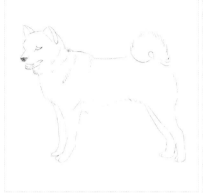

2

畫出頭部以及腿部的暗面效果。頸部的陰影也要刻畫出來。加重面部暗面的顏色。

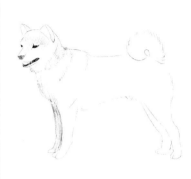

3

從整體出發，找出明暗交界線。區分出明暗兩大色塊，逐漸加深。留出亮部區域。

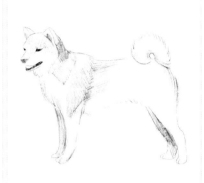

4

深入刻畫身體的細節部分，亮部保留不動，加深暗部與灰部，呈現出層次感。

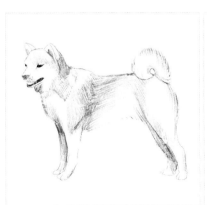

5

找出最重的點，依次向亮部慢慢過渡。注意轉折處暗部一定要深下去，才會有轉折感。

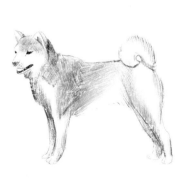

6

耳朵的色調要區分得徹底，從而呈現出其直立的感覺。最後根據光影塗抹陰影即可。

完成！

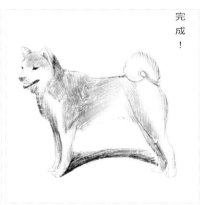

2.14 蘇格蘭牧羊犬

蘇牧：

蘇格蘭牧羊犬（簡稱 "蘇牧"）別名科利犬，產於英國。該犬極有智慧，性格優良，平易近人，聰明敏感，對溫和的服從訓練反應良好，是目前世界上最受歡迎的犬種之一。

小 提 示

想要更好地呈現出蘇牧的毛髮，就需要盡可能地多使用一些細長線條。尖嘴也是蘇牧的一大特色，把握好形態。靈活運用線與線之間的疊加效果，以表現出毛髮的質感。

重 點 展 示

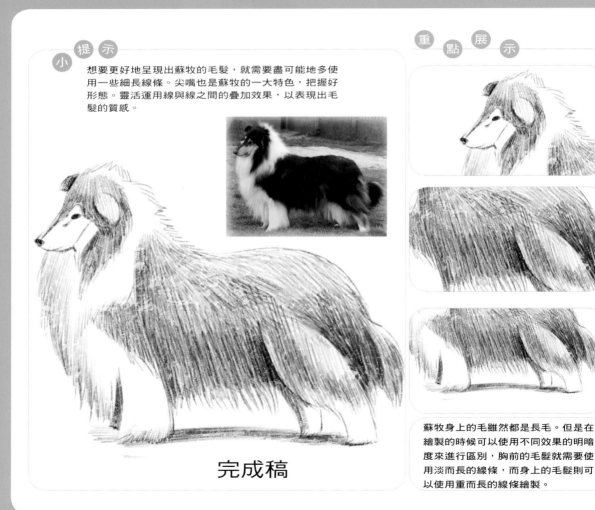

完成稿

蘇牧身上的毛雖然都是長毛。但是在繪製的時候可以使用不同效果的明暗度來進行區別，胸前的毛髮就需要使用淡而長的線條，而身上的毛髮則可以使用重而長的線條繪製。

1

用簡單明快的線條來確定蘇牧的基本結構，以及眼睛與鼻子的大致位置與顏色。

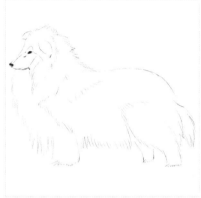

2

觀察物體，修改大型，確立整體造型輪廓線，並開始為頸部和上身著色。

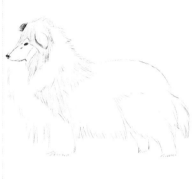

3

運用長線條，根據毛髮生長的位置及順向，依次畫出蘇牧的毛髮。

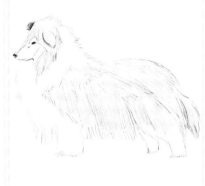

4

加強明暗之間的關係，分出黑、白、灰三大調子，找出整體最重色的腿部陰影並為其著色。

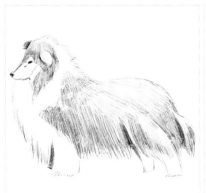

5

加重背部的暗部效果，突出毛髮的層次感。後腿部與尾巴之間的顏色要略重。

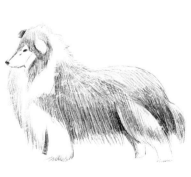

6

整體比較明暗變化是否合理，整理畫面。在身體下側根據光影畫出投影即可。

完成！

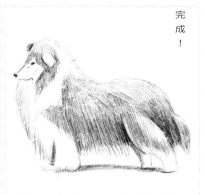

2.15 銀狐犬

銀狐犬：

銀狐犬，毛色為純白色，絨毛軟而密，剛毛粗而直，手感比較硬。銀狐犬的缺點是對主人的依賴性太強，過分敏感。優點是對主人十分地順從，免疫力不錯，便於人們飼養。

小提示

銀狐犬屬於小型犬類，描繪時注意不需要過長而隨意的線條。其胸前的毛髮可以先用淡色平鋪，繼而上灰階色調。部分邊緣用深色線條勾勒，以呈現出層次感。

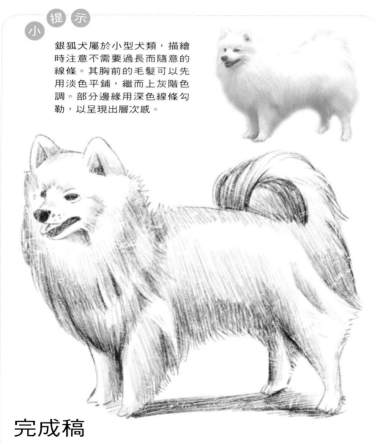

完成稿

重點展示

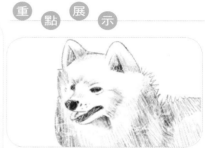

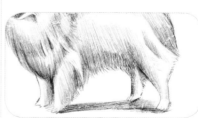

銀狐犬全身生長雪白的毛髮，但不要為此就留下很多空白的亮面部分。仔細觀察它的全身，就可以發現細微的顏色變化。調整這些細微變化的明暗度，畫面感就會變得豐富。

1
觀察銀狐犬的基本結構，可以運用多條輔助線，更好地掌握物體形態的特徵。

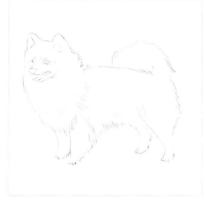

2
先從面部開始刻畫，找出明暗交界線然後從暗面依次向亮面進行過渡，為胸前的毛髮著色。

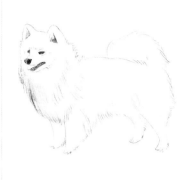

3
注意耳朵的明暗變化，顏色越靠內越重。刻畫時過渡要自然均勻。用淡色為所有暗面著色。

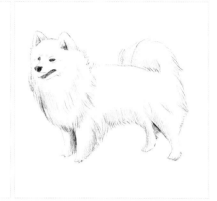

4
繼續為毛髮區域著色，尤其重視腿部及胸前毛髮的明暗變化，部分陰暗面顏色要重些。

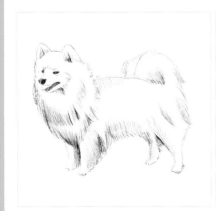

5
輕輕用淡線條打出背部的陰影效果。後腿的轉折要由重到輕慢慢過渡下來。

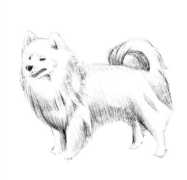

6
整體觀察畫面，調整細節部分。有效地區分出顏色的變化，再畫出投影。

完成！

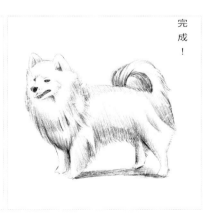

2.16 布偶貓

布偶貓：

布偶貓又稱布拉多爾貓，是貓中體型和體重最大的一種。它的頭呈 V 形、眼大而圓、背毛豐厚、四肢粗大、尾長、身體柔軟，多為三色或雙色貓。

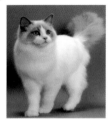

重 點 展 示

 小 提 示

布偶貓頭部呈等邊三角形，雙耳之間平坦，面頰順著面形線而成為楔形。描繪時要注意這些形體特徵。毛髮要細心繪製，尤其是要注意觀察其尾巴的大型特徵。

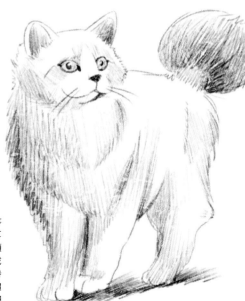

完成稿

運用明暗、光影、塊面等多個方式來塑造布偶貓的毛髮及其形體特徵。它具有某種程度的真實性，從而達到較強的視覺效果。

1

畫出布偶貓的基本結構。可以運用鋸齒線條來描繪貓咪的身體輪廓。

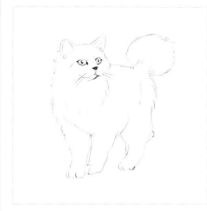

2

為布偶貓的眼睛進行著色，畫出瞳孔位置，確定眼眶的線條可以畫得較為深一點，周邊顏色可以淡一些。

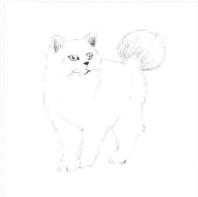

3

用鉛筆淡淡地掃出面部的暗面部分，注重描繪耳朵的陰影變化，用長線條畫出尾巴的毛髮。

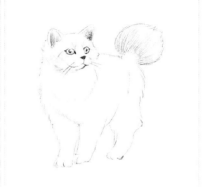

4

用簡短明快的線條，找出整體暗面的地方並描繪出來，注意區分出明暗面。

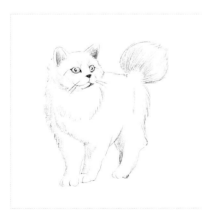

5

接著找出灰面部分，用長線條繪製出灰部的面塊，呈現出黑、白、灰三大色調的區別。

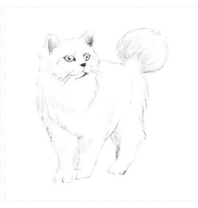

6

加深暗部顏色，調整畫面。統一畫面的整體效果。

完成！

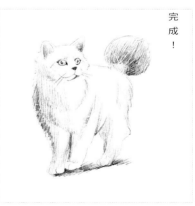

2.17
巴釐貓

巴釐貓：

巴釐貓是哈瓦那貓種群裡的長毛型變種，從在美國出生的暹邏貓中自然產生的毛髮較長的個體演變過來的。巴釐貓背毛光滑漂亮，體態高雅，屬於貴族貓。

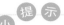 小 提 示

巴釐貓屬於長毛貓，繪製時注意不要過度地使用短小的線條。其特點是尾長而細，尾端尖，尾上有豐富的長飾毛且下垂，從基部到尾尖逐漸變細。使用線條時要注意粗細的變化。

完成稿

 重 點 展 示

運用立體觀念和透視的原理，掌握表現整體空間的作畫技巧。後腿爪部有部分墊起來的效果，所以繪製時一定要注意爪部暗部陰影的變化。

1

簡單的塑造出巴釐貓的基本結構。
要注意貓咪頭部上揚的角度，準確
地掌握它的形態。

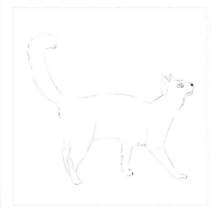

2

深入修改整體的大型特徵，並執筆
淡畫出巴釐貓尾部的暗面效果。

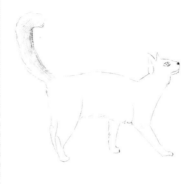

3

淡畫出巴釐貓頭部的暗面效果。

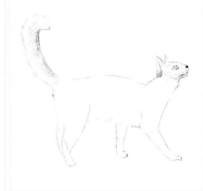

4

巴釐貓腿上的毛髮顏色與身上是不
相同的，可先繪製出較深的毛色，
以便於區分。

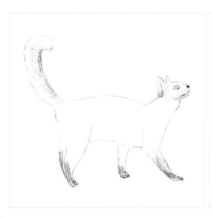

5

根據光源的效果，找出明暗交界線，
從而畫出整體的暗面顏色。

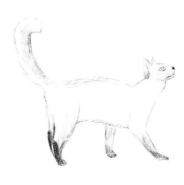

6

加深暗部色調，抓住腿部轉折的交
界線。由重到輕慢慢過渡，畫出透
視的效果。

完
成
！

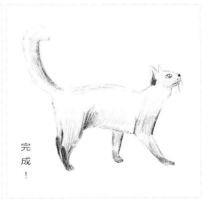

2.18 波斯貓

波斯貓：

波斯貓是貓中貴族，性情溫文爾雅，聰明敏捷，也是長毛貓的代表。其特點為體格健壯、有力，軀體線條簡潔流暢；其他特點為圓臉、扁鼻、腿粗短、耳小、眼大、尾短圓。

小 提 示

要確立顏色，整體的色塊不能重復。遠、近的顏色層次關係要準確比較。漸次推進有序，從而形成縱深感。波斯貓屬於長毛貓，毛髮的繪製盡量使用長軟線條。

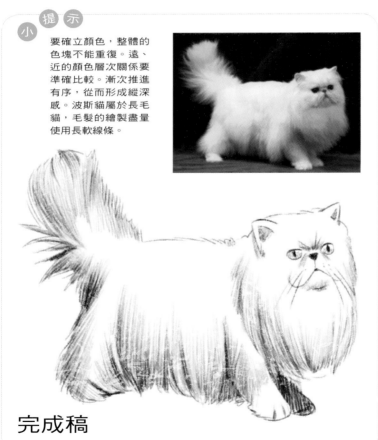

完成稿

重 點 展 示

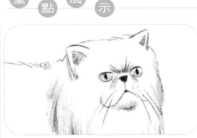

波斯貓的尾部毛髮濃密而且很長，繪製時多使用長線條來突出尾部毛髮的蓬鬆感。當然其整體都可以使用這種方法繪製，只是尾部的毛髮要表現得更突出。

1

從整體觀點，觀察物體的全體效果。
描繪出波斯貓的基本結構。

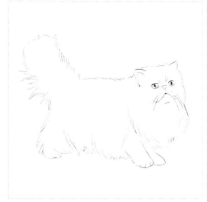

2

首先繪製胸前以及腿部的暗部效果，
從形體的角度表現出近實遠虛，明
實暗虛的效果。

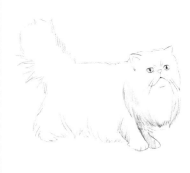

3

加深底部的明暗關係，呈現出毛髮
過長所造成的明暗部陰影效果。

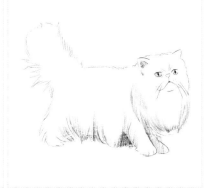

4

替尾部上色，顏色盡可能淡一些。
筆觸要柔和並且均勻，以便於加深
區分色塊。

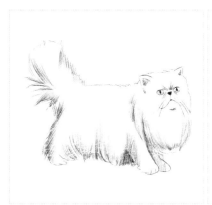

5

深入描繪毛髮的明暗關係，虛實結
合可以更好地增強畫面的空間感。

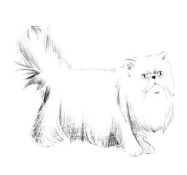

6

提高亮部的整體顏色，調整畫面。
力求保證畫面的統一性。

完
成
！

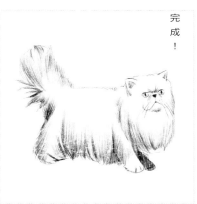

2.19 金吉拉貓

金吉拉貓：

金吉拉貓屬於新品種的貓，由波斯貓經過人為刻意培育而成，養貓界俗稱"人造貓"，是一種非常可愛的貓種。體態比波斯貓稍小且顯得更靈巧。

完成稿

小提示

在形體變化的原理中，形體透視變化是很重要的一個方面。根據不同的形體特徵，所展現出的形體透視也是不同的。對於一個成熟的作品，這些都是必須要掌握的。

重點展示

身體呈現出一種柔軟、渾圓的曲線。頭部整個看起來又大又圓，一對大眼睛很圓，兩眼距離很寬，把握好這些形體特點，繪製起來會簡單得多。

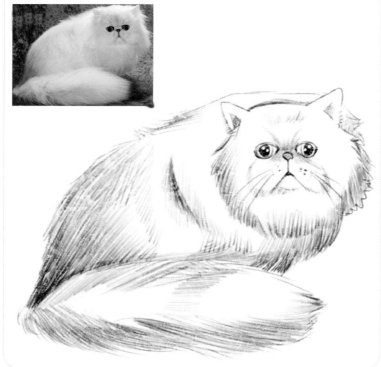

1

仔細觀察物體，畫出基本結構。繪製出眼睛的顏色，為了使其有神，要注意保留高光的位置。

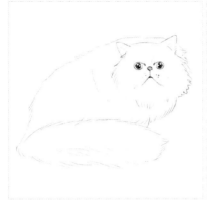

2

細化金吉拉貓的面部，把亮度調子與形體結構造型規律的原理密切結合在一起。

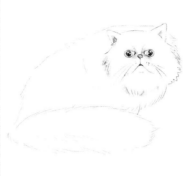

3

處理色調，將深、淺、濃、淡不同的色彩進行區分，然後畫出最重的顏色。

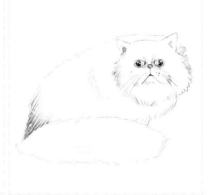

4

按照毛髮的生長方向，依次畫出身體各部分的毛髮走向。使用虛入虛出的長線條即可。

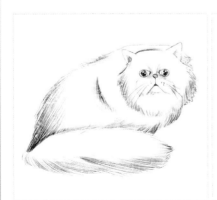

5

對比明暗變化，適當加深暗部顏色。力求色調的多樣化，完整畫面。

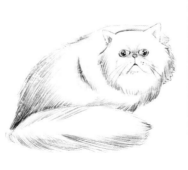

6

當深入刻畫接近結束時，就要回到整體，感受明暗，調整並完善畫面。

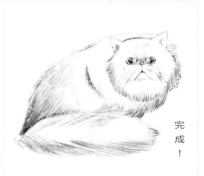

完成！

2.20 埃及貓

埃及貓：

埃及貓原產埃及，身體高度適中，肌肉發達，體態優美。在額頭的眉宇之間有一個聖甲蟲圖案，這點是古埃及人為之風靡的主要原因之一。埃及貓機敏靈活，不喜歡劇烈活動，適於家庭飼養。

重 點 展 示

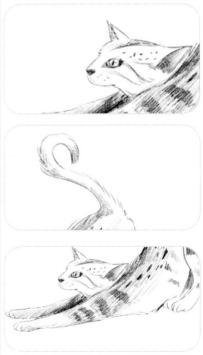

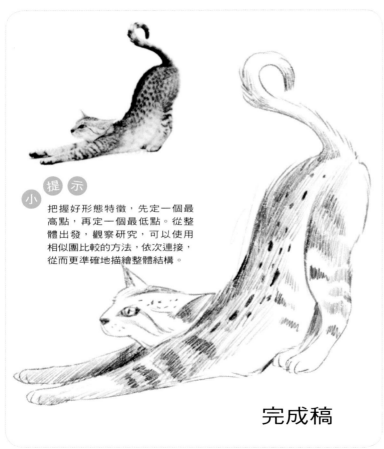

小 提 示

把握好形態特徵，先定一個最高點，再定一個最低點。從整體出發，觀察研究，可以使用相似團比較的方法，依次連接，從而更準確地描繪整體結構。

完成稿

因空間透視而產生的形體輪廓的視覺變形狀態，很容易產生某些錯覺，所以在繪製這隻伸懶腰的埃及貓時，要從整體出發，來保證整體的協調性。

1

運用直角三角形的構圖原理，畫出
埃及貓的基本輪廓。

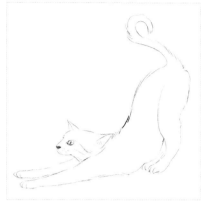

2

因其毛髮顏色不同，可先畫出背部
深色毛髮，以此區分毛髮顏色的不
相同。

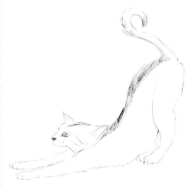

3

繪製暗部的色調，並畫出相對應的
毛髮花紋。花紋用線要深淺不一，
以表現明暗。

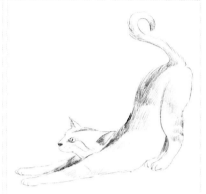

4

加重背部暗灰面的色調，從而更好
地呈現出毛髮的層次和紋理效果。

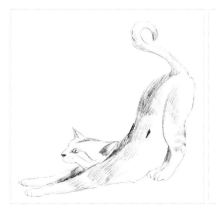

5

運用較深的塊狀線條，不規則地繪
製出毛髮上的斑點效果，使其變得
生動。

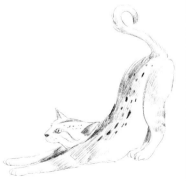

6

加上前爪花紋效果。花紋效果可以
使用層層疊加的方法，使畫面保持
完整。

完
成
！

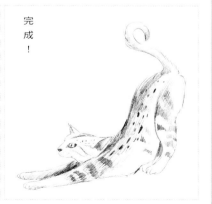

2.21 蘇格蘭摺耳貓

蘇格蘭摺耳貓：

蘇格蘭摺耳貓是在耳朵上有基因突變的一種貓。這種貓在軟骨部分有一個摺，使耳朵向前屈摺，並指向頭的前方。它的外表與其溫柔的性格非常吻合，叫聲很輕。

小 提 示

把握調子大關係的最佳方法就是進行色調排列，這樣才能呈現出亮面、亮灰面、暗面、暗灰面的色調變化。

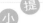

完成稿

重 點 展 示

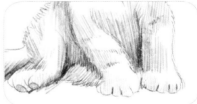

摺耳貓最大的特點就是耳朵是向下彎折的，因為有轉折，所以一定要抓住轉折的交界線，從暗部向亮部慢慢過渡。這樣會在繪製時更加簡單些。

1

運用視覺中心法的原理，體會從中心向四周的畫法。來確定摺耳貓的形態特徵。

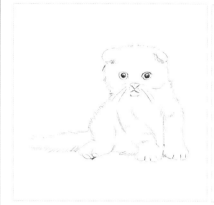

2

因疊加關係，找出相對應的暗部進行描繪。體會前後呼應的視覺效果。

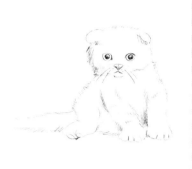

3

找出明暗交界線，為所有的陰暗面淡淡地鋪上一層調子，來區分出明暗面。

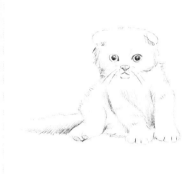

4

用線條來體會整體，越靠近的線條越實，而越遠的線條則越虛。用這樣的方法表現暗灰面的區別。

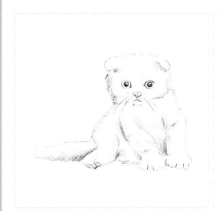

5

繼續加深整體的暗面效果，虛實處理要把握適度，以展現出色調的不同性。

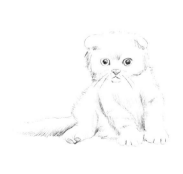

6

調整畫面，使明暗層次既豐富又統一，但絕不是過分地修飾畫面。

完成！

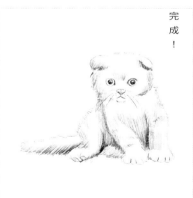

精彩範例欣賞

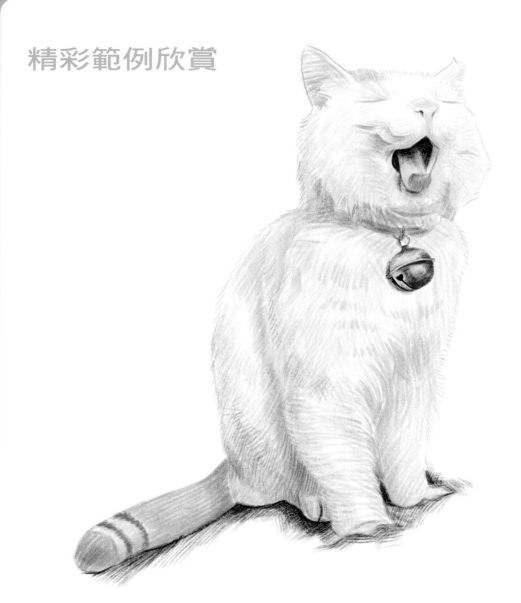

第 3 章
森林裡的動物們

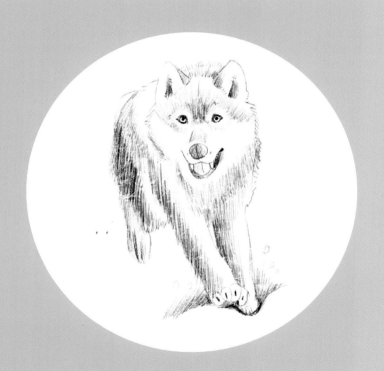

　　在一片森林裡，住著許多小動物。這裡的景色非常美麗。松樹在半山腰上長著，像一個個忠誠的守衛守護著森林。五顏六色的花朵在微風的吹拂下張開了笑臉。陽光照射在大地上，像一支支利箭射向大地。一隻隻蝴蝶在花叢中翩翩起舞。小草長得很茂盛，好像為大地穿上了一件綠毛衣，露珠在葉面上滾動，好像小精靈一樣在上面快樂地跳躍著。當然，這一切美麗景色襯托出的是本章所展示的這些小動物們。

3.1 森林裡動物的種類及外形

森林動物：

森林動物是指依賴森林生物資源和環境條件取食、棲息、生存和繁衍的動物種群，包括爬蟲類、兩棲類、獸類、鳥類、昆蟲以及原生動物等，其中鳥類和獸類是重要的資源。森林動物的種群數量大，分布範圍廣，經濟價值高，與人類的關係最為密切。

森林裡都有哪些動物呢？

森林中包括爬蟲類、兩棲類、獸類、鳥類、昆蟲以及原生動物等，其中鳥類和獸類是重要資源。

兔子：

現在我們常見的小兔子基本上都是人工飼養的，不過，實際上小兔子也是森林動物中的一員呢！兔子短尾，長耳，頭部略像鼠，上嘴唇中間裂開，尾短而向上翹，後腿比前腿稍長，善於跳躍，跑得很快。

熊：

熊，屬於熊科的雜食性大型哺乳類，以肉食為主。從寒帶到熱帶都有分布。軀體粗壯，四肢強健有力，頭圓頸短，眼小尾長。行動迅速，營地棲息生活，善於爬樹，也能游泳。嗅覺、聽覺較為靈敏。

刺蝟：

刺蝟別名刺團、蝟鼠，除肚子外全身長有硬刺，當遇到危險時會卷成一團變成有刺的球。它性格溫順，形態可愛，有些品種似手掌大小，因而有人將它當寵物來養。

小松鼠：

松鼠一般體形較細小，特徵是長著毛茸茸的長尾巴。以草食性為主，食物主要是種子和果仁，部分物種會以昆蟲和蔬菜為食，其中一些熱帶物種更會為捕食昆蟲而進行遷徙。松鼠溫柔、可愛、十分勤勞，但它不愛下水、怕光、怕人。

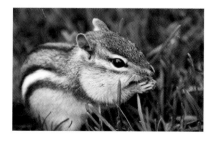

貓頭鷹：

貓頭鷹是夜行肉食性動物。該目鳥類頭寬大，嘴短而粗壯前端成鉤狀，頭部正面的羽毛排列成面盤，部分種類具有耳狀羽毛。雙目的分布，面盤和耳羽使該目鳥類的頭部與貓極其相似，故俗稱貓頭鷹。

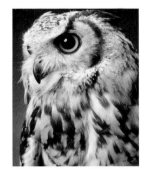

無尾熊：

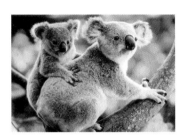

無尾熊又稱樹袋熊，既是澳大利亞的國寶，又是澳大利亞奇特的珍貴原始樹棲動物。它性情溫順，體態憨厚，永遠看似無辜的表情深受人們喜愛。而且樹袋熊每天有 18 個小時左右處於睡眠狀態。

虎皮鸚鵡：

虎皮鸚鵡性情活潑，羽毛十分艷麗，全身羽毛由黃、黑、綠、藍、青等七種不同的顏色組成，給人一種鮮而不艷，

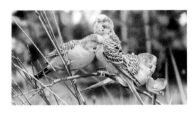

美而不俗的舒適感。虎皮鸚鵡可在多種生態環境中生存，如灌木叢、森林、草原、農場田園等。虎皮鸚鵡有類似於遷徙的行為，在澳大利亞，每年冬天（6 月到 9 月）生活在北方，到夏天（9 月到 1 月）又聚集到南方。

浣熊：

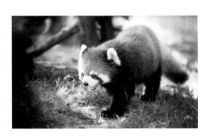

浣熊原產自北美洲，因其進食前要將食物在水中浣洗，故名浣熊。浣熊的顯著特點是它那茂密、帶有斑紋的尾巴和黑色的面孔，喜歡居住在池塘和小溪旁樹木繁茂的地方，主要靠觸覺感知周圍的世界。浣熊為雜食動物，食物有漿果、昆蟲、鳥卵和其他小動物。

蝴蝶：

蝴蝶一般色彩鮮艷，翅膀和身體有各種花斑，頭部有一對棒狀或錘狀觸角。蝴蝶翅膀上的鱗片不僅能使蝴蝶艷麗無比、還像是蝴蝶的一件雨衣。因為蝴蝶翅膀的鱗片裡含有豐富的脂肪，能把蝴蝶保護起來，所以即使下小雨時，蝴蝶也能飛行。
蝴蝶家族中，最大的是澳大利亞的一種蝴蝶，展翅可達 24 公分；最小的是灰蝶，展翅只有 1.5 公分。

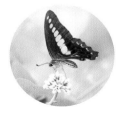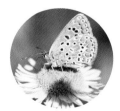

3.2 小灰兔

小灰兔：

一種可以家養的兔子，這種兔子喜歡吃生菜，白天安靜好睡，喜夜間活動，頻頻採食，膽小怕驚，聽覺不靈敏，視覺不發達，還有愛乾燥，怕潮濕，喜清潔，厭污穢等習性。

小 提 示

繪製時一定要提前掌握物體的形態特徵。兔子的特點是腿部短、尾巴短以及長耳朵。兔子的毛髮短，在繪製時用短線條順向繪畫即可。

重 點 展 示

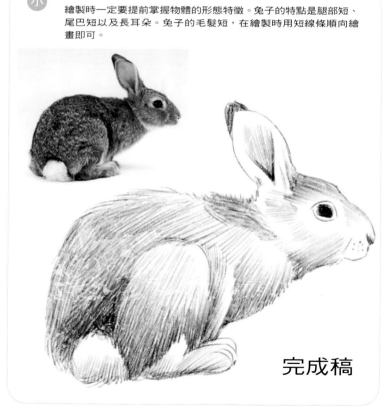

完成稿

在受光面和背光面兩大部分的交界處，就是其明暗交界線。抓住明暗交界線，就能概括地掌握住形體大面的轉折和大的形體空間變化，這樣可以更好地詮釋兔子的形態特徵。

1　仔細觀察兔子，抓住其特點。用線條繪製出基本結構，交代眼睛的明暗面。

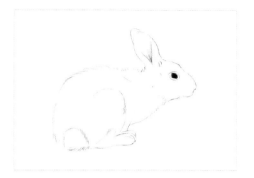

2　從內部結構出發，去研究明暗產生的原因。在轉折處先上一層淡淡的調子。

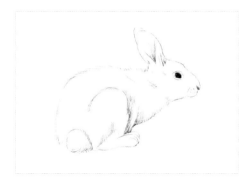

3　確立受光面與背光面，並用長線條繪製物體的背光面，從而進行區分。

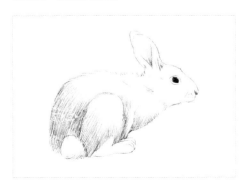

4　接著為頭部及頸部上色，轉折處的色調一定要深下去，以形成空間感。

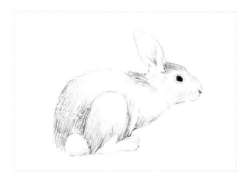

5　加重腿部暗面的陰影效果，使畫面中明、暗部表現分明。

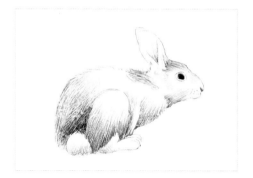

6　加大灰部面積範圍，表現出灰兔的顏色質感。調整畫面，使畫面整體色調統一。

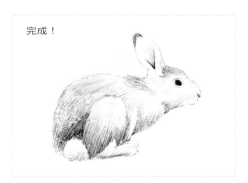

完成！

3.3 短尾猴

短尾猴：

短尾猴體型比獼猴大，體形渾圓、憨實，四肢粗壯。最大特點為尾巴短得出奇，僅為體長的十分之一，而且背毛稀少，因此又有"斷尾猴"之稱。

小 提 示

短尾猴身體及四肢粗壯，尾極短，在繪製時一定要注意它的這些外形特點。上調子時不要上得太有覆蓋性，用簡短的線條畫出暗部位置，區分明暗即可。

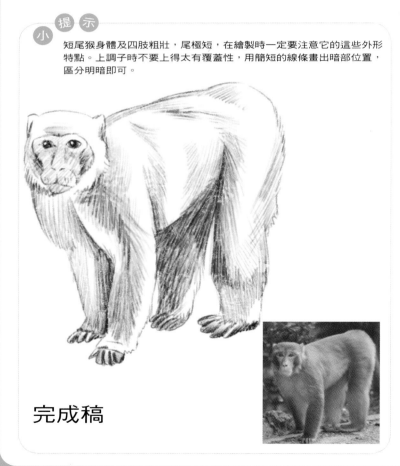

完成稿

重 點 展 示

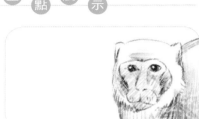

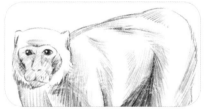

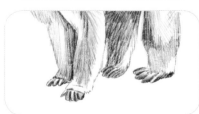

不要一開始就低頭去畫，在下筆之前，要先敏銳地捕捉對象的特徵，進而更好地塑造形體造型。短尾猴的毛髮較長，繪製時多運用長軟線條來突出毛髮的柔軟性。

1　用簡單的線條畫出短尾猴的基本結構，注意身體的高度要高於頭部的高度。

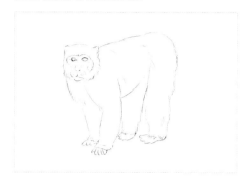

2　為眼睛上色，顏色塗得不能太深太實，一定要留出相對應的高光位置。

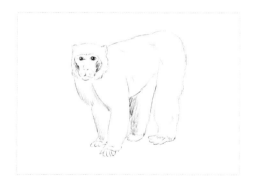

3　根據光源的照射，區分明暗面。用細長線條輕輕掃出物體的暗面部分。

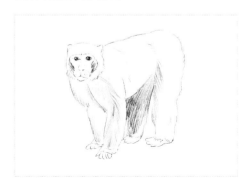

4　加深暗部效果，鋪調子的時候注意不能過重，過深。要留有適當的餘地。

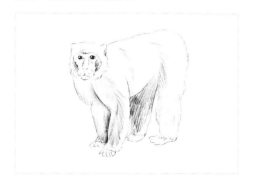

5　增加灰調子，以豐富色調的各種變化，從而便於深入刻畫。

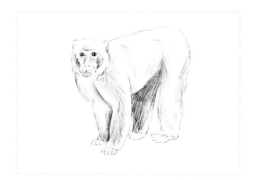

6　再回到整體觀察，注意多表現腿部的色調變化，從而表現出四肢的粗壯感。

完成！

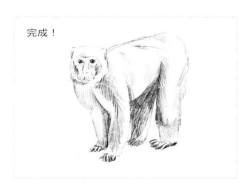

3.4 孔雀

孔雀：

孔雀因其能開屏而聞名於世。雄性藍孔雀羽毛翠綠，下背閃耀紫銅色光澤。尾上覆羽特別發達，平時收攏在身後，伸展開後，長約 1 公尺左右，就是所謂的 "孔雀開屏" 。

小 提 示

始終要從整體出發，不要因細節的深入而失去整體。注意孔雀尾巴的垂感方向，用塊面色調的方式上色，能更好地表現出尾巴的層次關係。

重 點 展 示

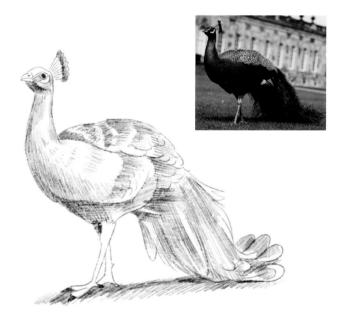

完成稿

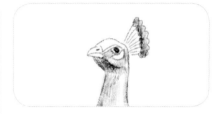

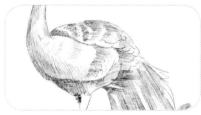

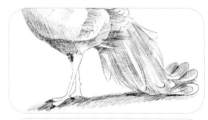

孔雀的翅膀可以運用不同的線條來繪製，在翅膀上適當留出高光。下半身的陰暗面可以使用十字交叉的畫法來表現，這樣可以更好地區分毛髮的不同之處，呈現出不一樣的感覺。

仔細觀察繪畫對象。根據一定的比例，用曲線繪製出身體的大致輪廓。

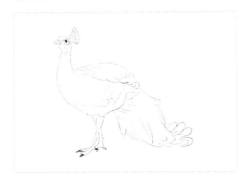

充分利用光源效果，區分出兩大面。找出暗面部分並為其著色。

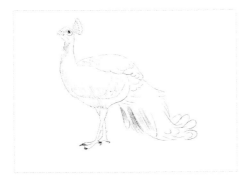

加深暗面色調顏色，受光面先空出來不畫。重點描繪尾部羽毛的明暗變化，以表現出層次感。

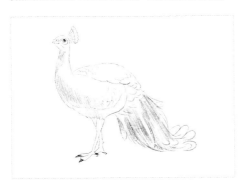

為背部羽毛以及腹部的陰暗面著色，使用不同方向的線條來表現不同的色調顏色。

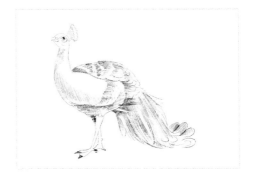

用短而隨性的線條繼續繪製整體的三大面，區分每個面色調的顏色，繼而表現出空間感。

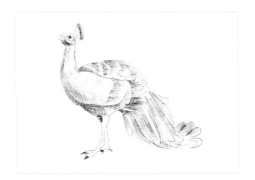

根據陽光投射的原理，畫出孔雀整體在地上出現的投影，投影顏色一般較重。

完成！

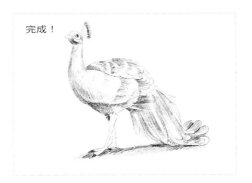

3.5
狼

狼：

狼屬食肉目犬科犬屬。外形和狼狗相似，但尾巴略尖長，口稍寬闊，耳豎立不曲，尾挺直狀下垂。狼既耐熱，又不畏嚴寒，常夜間活動，嗅覺敏銳，聽覺良好，性殘忍而機警，極善奔跑，常採用窮追方式獲得獵物。

小 提 示

狼是一種凶殘的動物，所以在繪製時，要注意眼神的表現。眼線盡量畫得細長，因為這樣看起來比較凶惡。但也不能一概而論，要根據實物的具體形態，進行準確的分析再進行繪製。

重 點 展 示

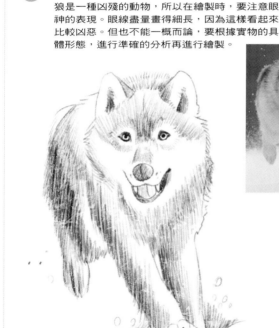

完成稿

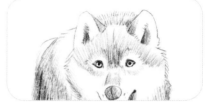

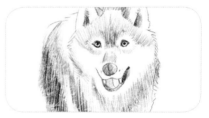

這幅圖的動態感主要表現在狼奔跑的動作，繪製時要注意近實遠虛的效果。準確把握整體的方法是多增添幾條輔助線，注意前爪與後爪的聯繫，不要畫在同一水平線上。

1　運用短小鋸齒線條根據狼的形體特徵，簡單畫
出基本輪廓。注意前後的透視關係。

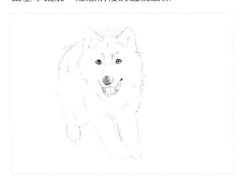

2　刻畫面部。眼睛眼眶的顏色深一些，再注意高光
的保留，整個眼睛會變得有神許多。

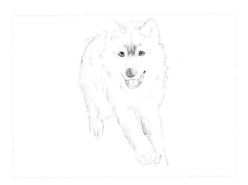

3　找出明暗交界線，有意識地強調明暗面的變化。
用鉛筆淡淡地繪製出暗部區域的色調。

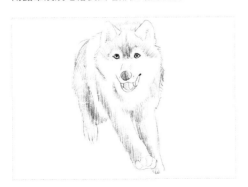

4　加深眼距之間暗面的色調顏色，運用短小的筆觸
畫出耳朵中的絨毛，使其更有生動性。

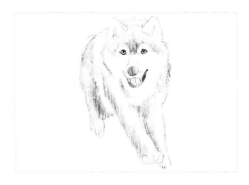

5　深入刻畫耳朵的細節部分，多分幾個色調關係。
用直線繪製耳朵，以表現出直立耳朵的形態。

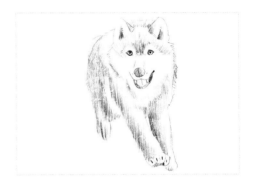

6　描繪投影效果，愈靠近物體投影愈重，然後慢慢
向亮面過渡即可。也可以畫點小水滴，以表現狼
正在奔跑。

完成！

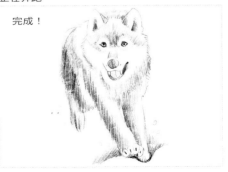

3.6 狐狸

狐狸：

狐狸生活在森林、草原、半沙漠、丘陵地帶,居住於樹洞或土穴中,傍晚外出覓食,到天亮才回家。它們嗅覺靈敏,靈活的耳朵能對聲音進行準確定位,修長的腿能夠快速奔跑。

小 提 示

為了凸顯物體的外貌特點,尖嘴、細長狡猾的眼睛是繪製狐狸時必不可少的重要元素。運用線面結合的手法,相互依存,發揮它們的用處。身體的部分就可以使用塊面的方式來繪製。

重 點 展 示

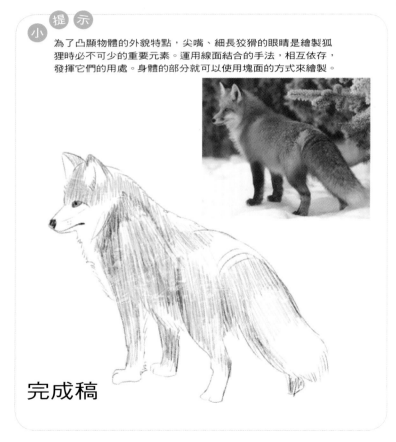

完成稿

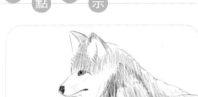

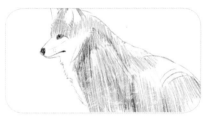

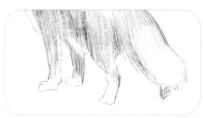

狐狸的毛皮畫到一定程度時,亮灰面的灰階層次也要畫上。圍繞著交界線,向光面和背光面交替著畫,使得明暗之間有個比較,從而更好地掌握它們之間的比例關係。

1 根據對物體分析比較的結果，大致掌握物體的形態特點，用鉛筆在紙上勾畫出來，打出大致形體。

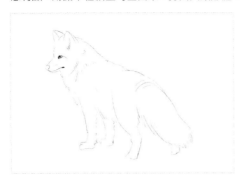

2 為色調排列，找出整體最重的色塊。用斜線區分開來，下筆線條畫得不要太重。

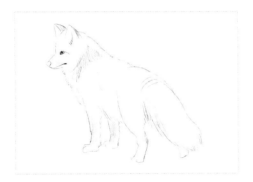

3 根據上一步的色調排列，找出灰階的範圍區域並為其上色，最重色不能超過暗面的顏色。

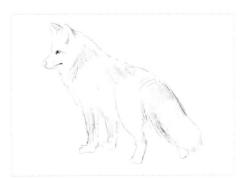

4 用淡而細長的線鋪滿整幅畫的灰階區域，色調不宜太重。要與暗部保持著區分。

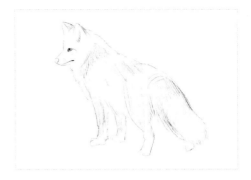

5 加重暗面的色調顏色，與灰、白部更好地區分。以增強畫面的空間感、立體感。

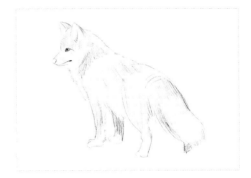

6 從細節中跳出來回到整體觀察。調整色調的深淺關係，進而完善整體畫面。

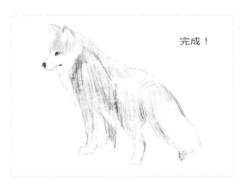

完成！

3.7 黑熊

黑熊：

黑熊貌似狗，故有狗熊、狗駝子之稱，又因其視力較差，又被叫做 " 黑瞎子 "。頸下胸前有一條明顯的白色月牙狀斑紋，是其體表的一個重要標誌，故又被稱為月熊、白喉熊等。

小 提 示

透過從整體出發而有步驟地描繪，轉化到畫面上的整體效果。黑熊的體格龐大，繪製時注意把掌握好它的形體特點。面部多運用幾種色調，以豐富畫面顏色。

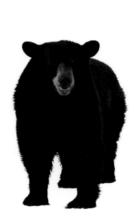

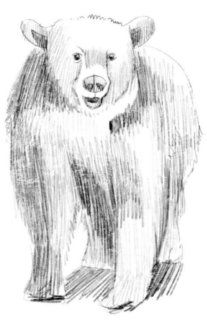

完成稿

重 點 展 示

把要刻畫的物體外輪廓突出的點連接成一個相似團。將這個相似團以合適的位置放在畫面上，就可以準確地把握物體的形態。黑熊的毛髮濃密厚重，繪製時也要注意這一點。

1　在對物體有了比較全面的初步認識後。安排好構圖，勾畫出簡單的外形輪廓。

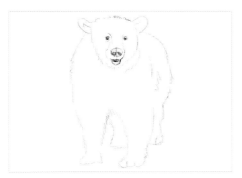

2　著重為黑熊的面部進行上色，根據光照效果保留相對應的高光位置。面部色調一般都偏重一些。

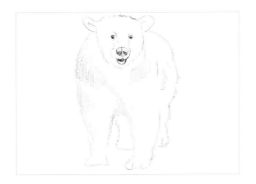

3　用鉛筆畫出斜線條，淡淡地鋪一層暗部區域的顏色。為了表現毛髮的生長方向，可整體用豎線條表現。

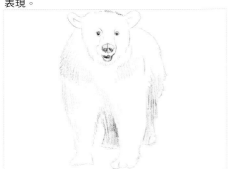

4　加深身體暗面的色調顏色，可呈現毛髮的厚實感。增強畫面的空間感與層次感。

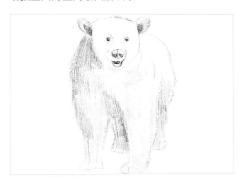

5　繼續為身體及頸部區域塗色，為了凸顯毛髮的立體感，要保持用豎線條進行描繪毛髮。

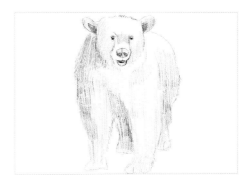

6　最後增強黑熊腿部的暗面色調顏色，用確定的斜線條畫出投影即可。

完成！

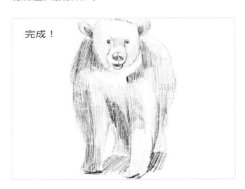

3.8
松鼠

松鼠：

松鼠是哺乳綱齧齒目一個科，其特徵是長著毛茸茸的長尾巴。
松鼠一般體形細小，以草食性為主，食物主要是種子和果仁，
部分物種會以昆蟲和蔬菜為食。

小 提 示

松鼠耳朵和尾巴的毛髮特別
的長，而且尾部的毛髮較為
蓬鬆，在繪製時，松鼠尾部
一定的範圍區域內部要用稍
長的線條；外部則用稍短的
線條，這樣結合起來表現尾
部的蓬鬆感。

重 點 展 示

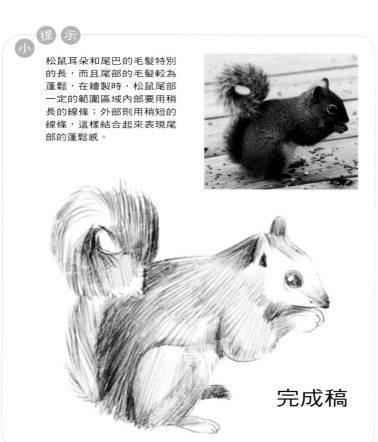

完成稿

松鼠是一種很有靈性的動物，認真繪
製其眼睛是必不可少的步驟。眼睛呈
圓形，就算那麼小的區域，也要用不
同的色調來豐富眼睛。使眼睛更加有
神，以提昇畫面整體效果。

1 先概括地畫出松鼠的基本輪廓，著重表現尾部毛髮的質感，運用曲線線條來繪製其身體。

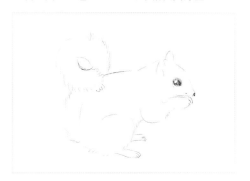

2 根據物體的形態特徵，用著色的方法區分出兩腿之間的距離。前肢也運用同樣的方法進行繪製。

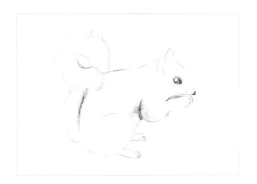

3 依色階排列，畫出亮灰面的區域範圍，切記顏色不宜太重。

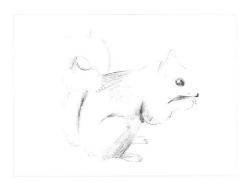

4 用斜線條畫出松鼠的暗面區域部分，最淡的暗面顏色也要比亮灰面最重的顏色重。

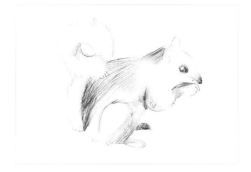

5 深入刻畫松鼠尾部的細節變化，運用長短線結合的畫法，更能表現尾部的質感。

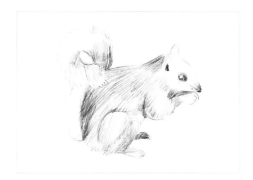

6 調整畫面，觀察與臨摹對象的區別，深入細化線條。注意加深轉折處的暗面色調變化。

完成！

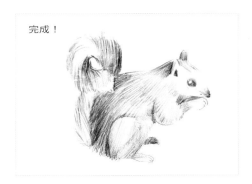

3.9 刺蝟

刺蝟：

刺蝟的體背和體側滿布棘刺；頭、尾和腹面被毛；嘴尖而長，尾短；前後足均具 5 趾，蹠行。特別在受驚時，全身棘刺豎立，卷成如刺球狀，頭和 4 足均不可見。

小 提 示

深入刻畫必須要在對整個畫面的主次、虛實藝術處理的大前提下進行。刺蝟的毛髮堅硬，在繪製的時候要用鋸齒狀線條，來表現毛刺堅硬的質感。

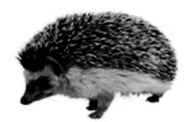

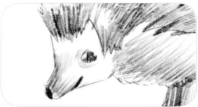

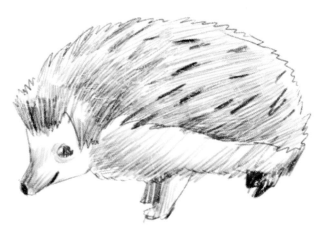

完成稿

這個刺蝟的整體形態特徵呈橢圓狀，繪製時可以先畫一個橢圓形。背部的毛刺如果不好掌握，可以用短而粗的線條繪製，注意色調不宜過重，會顯得線條過死，不生動。

1 觀察物體，仔細研究。先畫一個橢圓形，從橢圓形中慢慢改變形態。完成刺蝟的基本形態。

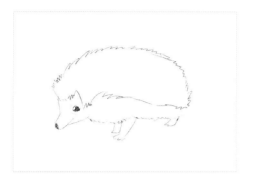

2 區分色階，繪製出面部及頭部的陰暗面。色調不宜過重。

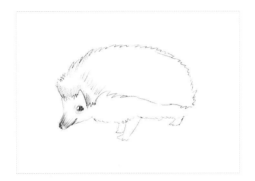

3 用短線條一層一層地畫出刺蝟背部陰暗面的區域範圍，深入刻畫面部細節。

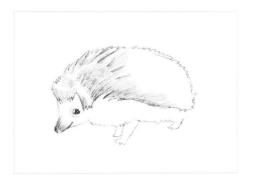

4 深入刻畫背部，分清色階顏色，盡量使用不同的色調進行繪製，以豐富畫面效果。

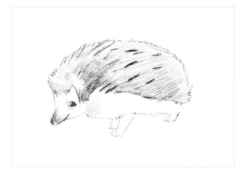

5 刻畫腿部細節部分，四肢因空間位置關係，所呈現出的色調也是不相同的。

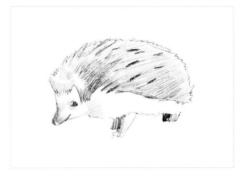

6 為胸部區域著色，完善整體的素描色調關係，直至完成。

完成！

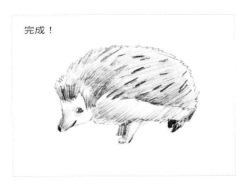

3.10 翠鳥

翠鳥：

翠鳥體型大多數矮小短胖，只有麻雀大小，因背和面部的羽毛呈翠藍發亮，因而被稱為翠鳥。翠鳥常直挺地停息在近水的低枝或岩石上，伺機捕食魚蝦等，因而又有魚虎、魚狗之稱。

小 提 示

翠鳥頭大，身體小，嘴殼硬，嘴長而直，在繪製時一定要注意這些基本的形體特徵。翅膀羽毛轉折處的畫法尤為重要，塗轉折時，最重的調子顏色不能過重、過深。要留有一定的餘地。

重 點 展 示

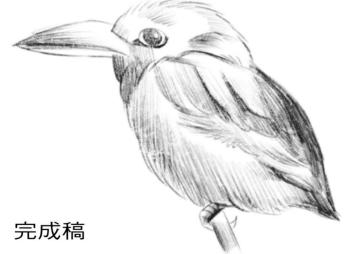

完成稿

翠鳥的嘴部非常大，可以說與頭部的比例是一致的。重疊的羽毛是整幅畫面中的難點，可以先排序不同的色階，運用多種顏色來進行繪製，從而呈現出羽毛的層次感。

1 在紙上用線條打輕輕出基本輪廓，再用線條修飾，
創造出基本形態。

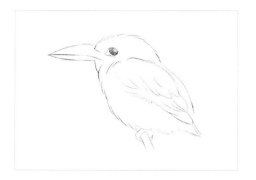

2 為翅膀上的羽毛鋪調子，偏下的羽毛色調要比
上面的顏色重。

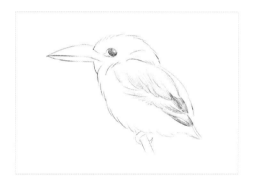

3 細化面部特徵，從嘴尖處鋪調子，但不能鋪實，
要適當留有餘地。

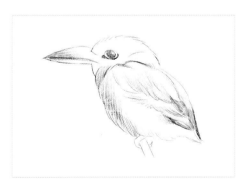

4 豐富羽毛的色調關係，注意繪製羽毛下半部分
的暗灰面，以使其生動。

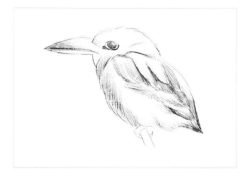

5 深入刻畫整體暗面部分，暗面加重，亮面減淡。
使黑、白、灰三大面區分明顯，更有層次感。

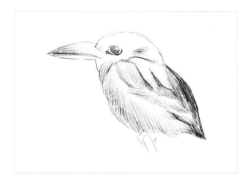

6 認真觀察，畫出翠鳥的腳部，區分開明暗面，
再畫上樹枝即可。

完成！

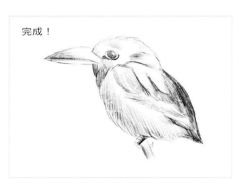

77

3.11
虎皮鸚鵡

虎皮鸚鵡:

虎皮鸚鵡頭羽和背羽一般呈黃色且有黑色條紋,翅膀花紋較多,毛色和條紋猶如虎皮一般,所以稱為虎皮鸚鵡。其屬小型攀禽品種,性情活潑且易於馴養,在中國地區是大眾最喜歡的寵物鳥之一。

小 提 示

注意羽翼部分的勾勒,運用波浪式線條勾勒出物體的基本形態特徵。再運用色調的變化,塑造出整體的立體效果以及羽毛的光澤度。注意不要過度修飾其身上的花紋。

重 點 展 示

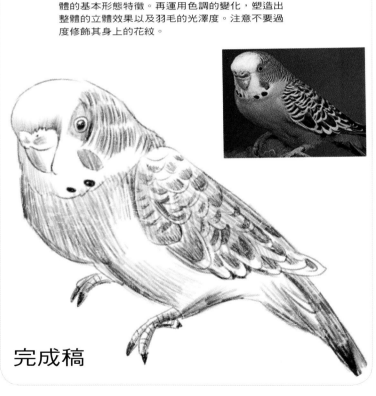

完成稿

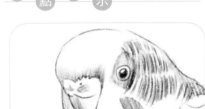

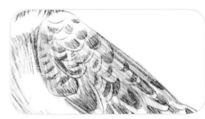

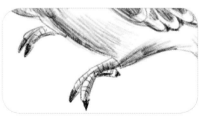

鸚鵡尾巴的形體特徵不是一個統一的形狀,而是具有一定的重疊性及間隔性,繪製時一定要注意表現。它的爪子也是有細節表現的,分清層次,以便於描繪。

1 根據虎皮鸚鵡的基本形態特徵，運用簡單的線條勾勒出基本結構。

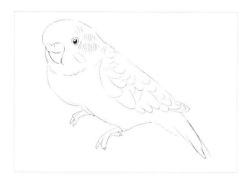

2 以波浪線為主線條，畫出作為羽毛的基本輪廓線，並且為眼睛著色。

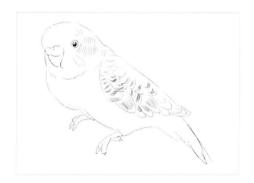

3 為鸚鵡的頭部以及翅膀的暗部鋪調子，運用淡色調，注意筆觸要柔和均勻。

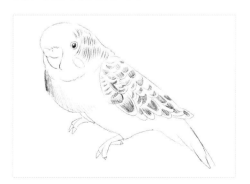

4 畫出鸚鵡尾部的明暗色調變化，注意色調的深淺，保留高光，以便塑造整體的立體效果。

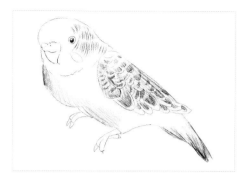

5 增加胸部色調的深淺變化，運用短斜線來表現出胸部的暗灰面區域範圍顏色。

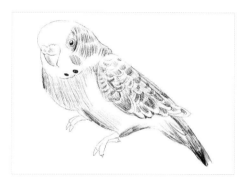

6 細化嘴部細節，並且為爪子上色，注意爪子的橫紋細節。調整畫面，直至完成。

完成！

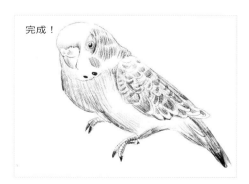

79

3.12 貓頭鷹

貓頭鷹：

貓頭鷹又稱鴞、梟，是夜行性鳥類。大多數種類專以鼠類為食，是重要的益鳥，而且貓頭鷹是唯一能夠分辨藍色的鳥類。其細羽的排列形成臉盤，面形似貓，因此得名為貓頭鷹。

重點展示

小提示

鉛筆直立地以尖端來畫時，畫出來的線條明瞭而堅實。鉛筆斜側起來以尖端的腹部來畫時，筆觸及線條都比較模糊和柔軟。在繪製貓頭鷹的羽毛時，就可以靈活運用這種畫法了。

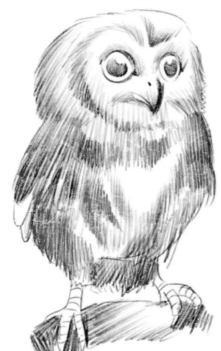

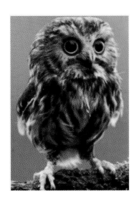

完成稿

貓頭鷹的眼睛渾圓、大且有神。重點描繪眼睛的明暗色調變化會提高整個畫面的質感。頭大而寬，嘴短，側扁而強壯，抓住這些特點。把握好面部轉折地的明暗色調變化。

1　觀察分析需要描繪的臨摹物，用淡色的線條，畫出物體的大致輪廓，注意頭部與身體之間比例關係。

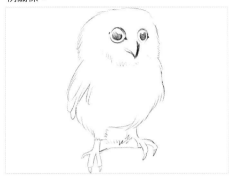

2　接著畫出整個物體的暗面部分區域，可使用斜線條進行繪製，區分開明暗關係。

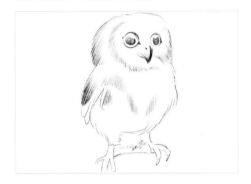

3　畫出最下端的樹枝，明確區分出黑、白、灰三大面。側鋒用筆畫出樹枝，空出適當的留白部分。

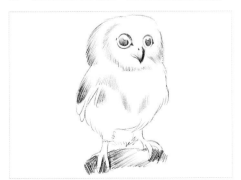

4　豐富畫面的暗灰面，亮灰面。使其表現出羽毛的層次明暗關係，以豐富色調。

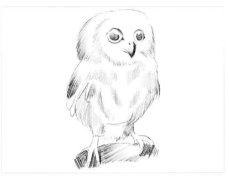

5　加重暗面的色調關係，線條虛實結合的運用以增強空間感，但要注意暗面不宜過重。

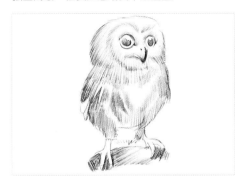

6　繪製尾部的明暗變化，可用斜十字交叉法來繪製，用簡單的線條畫出腳部的紋理。

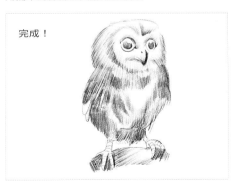

完成！

3.13 蝴蝶

蝴蝶：

蝴蝶一般色彩鮮艷，翅膀和身體有各種花斑，頭部有一對棒狀或錘狀觸角。多數蝴蝶的幼蟲和成蟲以植物為食，通常只吃特定種類的植物的特定部位。它們是昆蟲演化中最後一類生物。

小 提 示

蝴蝶的翅膀大而美麗。在繪製時可以使用柔軟的波浪線來表現出翅膀的質感。用清楚的明暗調子來表現翅膀，具有較強的直覺效果，更具有真實感。畫蝴蝶的時候要注意蝴蝶的身軀小翅膀大的特點。所以要著重刻畫翅膀，在畫蝴蝶翅膀的時候對蝴蝶翅膀上的紋路進行描繪，翅膀的色調偏白對翅膀接近身軀處的陰影處著重上色，在上下兩部分翅膀的疊加處著重上覆蓋的陰影色。

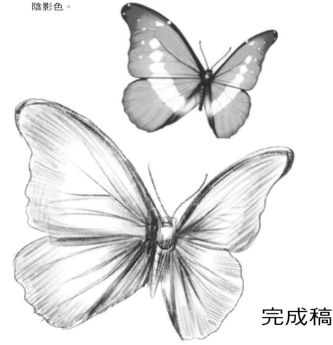

完成稿

重 點 展 示

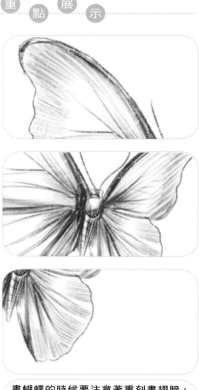

畫蝴蝶的時候要注意著重刻畫翅膀，對蝴蝶翅膀上的紋路進行描繪，翅膀的色調偏白對翅膀接近身軀處的陰影處著重上色，在上下兩部分翅膀的疊加處著重上覆蓋的陰影色。

1 在紙上用線條打出基本的輪廓，然後修飾整體的效果，繪製圖案。

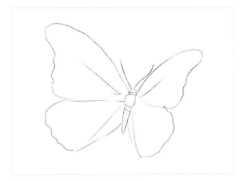

2 繪製上邊緣翅膀和靠近身體的翅膀的色調，注意在中間部位留白。

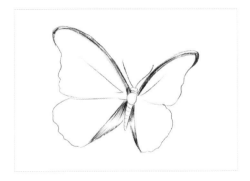

3 豐富蝴蝶翅膀上的紋理，注意線條不能太過生硬，且要呈輻射狀線條繪製。

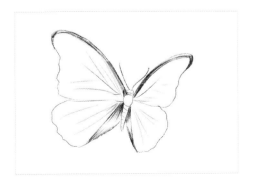

4 區分色調的明暗變化，找出翅膀下半部分的暗面區域，用鉛筆輕輕繪製，可以使用斜線條。

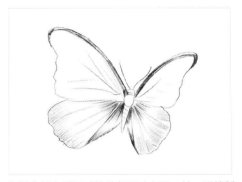

5 加深靠近身體區域的暗部明暗色調，並一同繪製翅膀上半部分的灰暗面。

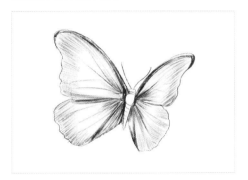

6 仔細觀察物體身體的色調變化，根據光源的照射方向，畫出暗面部分，以豐富色調的變化。

完成！

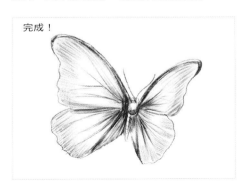

3.14
蝗蟲

蝗蟲：

蝗蟲是蝗科，直翅目昆蟲，俗稱 "蝗蟲"，種類很多，口器堅硬，前翅狹窄而堅韌，後翅寬大而柔軟，善于飛行，後肢很發達，善於跳躍。主要危害禾本科植物，是農業害蟲。

 小 提 示

 重 點 展 示

蝗蟲有六條腿；驅體分為頭、胸、腹三部分；胸部有兩對翅，前翅為角質，後翅為膜質。在繪製翅膀時，要用細線條淡淡地著色，因為翅膀很薄，所以灰階的色調一定要使用淡色調。

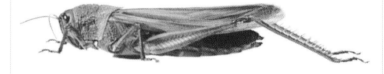

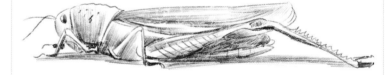

完成稿

因為蝗蟲的身體結構較為複雜，繪製時一定要每個結構區域區分三大面。色調盡量不要重復，分出亮 1、亮 2、亮 3、暗 1、暗 2、暗 3 進行繪製。

1 運用簡單的線條，認真分析物體的形態特徵。肢體的轉折角度一定要明確，從而呈現力度。

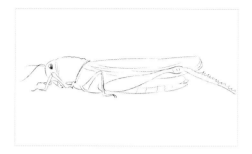

2 為蝗蟲的腹部鋪調子。把鉛筆斜側起來以尖端的腹部來刻畫，筆觸及線條都比較模糊和柔軟。

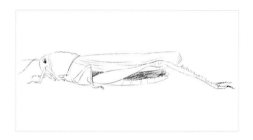

3 接下來為翅膀上色，由於翅膀很輕薄，繪製時要把筆稍微提起一點，線條會表現得很輕。

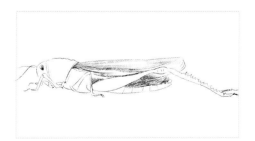

4 把鉛筆削尖，用筆尖細細描繪出頸部的明暗色調變化，但要注意顏色不能過重。

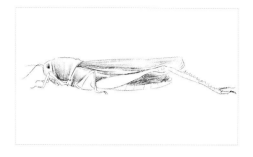

5 仔細觀察，畫出蝗蟲的細節部分。注重腿部毛刺的表現，可用鋸齒狀線條來表現。

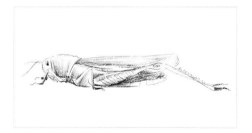

6 注意轉折明暗色調變化，在底部繪製出蝗蟲的投影，即可完成。

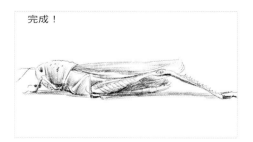
完成！

3.15
無尾熊

無尾熊：

無尾熊又叫樹袋熊，性情溫順，體態憨厚，深受人們喜愛。它既是澳大利亞的國寶，又是澳大利亞奇特的珍貴原始樹棲動物，屬哺乳類中的有袋目無尾熊科。

 小 提 示

如果畫面有聚散疏密和主次對比，在內在的接合及非等量的面積和形狀的左右平衡，就會產生生動、多變、和諧統一的畫面效果。更加可以呈現出無尾熊的真實性和生動性。

重 點 展 示

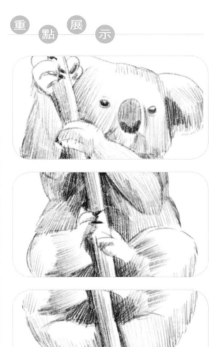

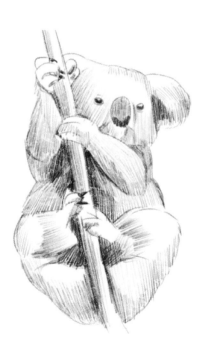

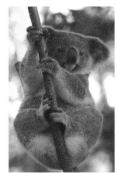

 完成稿

這幅圖的難點在於，無尾熊抱樹幹的形體特點難以掌控，可運用成角透視的原理來把握無尾熊的形態特徵，四肢擺放錯落有致，以表現出攀爬中的感覺，使畫面感更豐富。

1 仔細觀察物體，用簡單的線條繪製出無尾熊的基本輪廓。注意樹幹與無尾熊之間的透視關係。

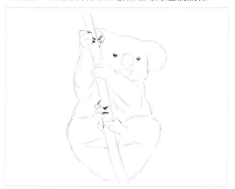

2 描繪無尾熊的面部形態特徵，並畫出面部的暗部區域，仔細觀察鼻子，運用不同的色調來表現。

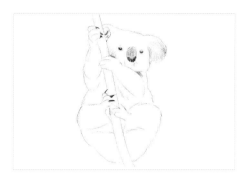

3 畫出所有靠近樹幹的陰暗面，在陰暗面中分出色調的層次，以豐富畫面。

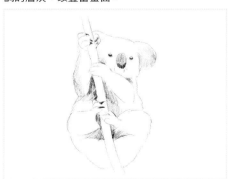

4 將色階進行排列，畫出整體的暗灰面區域位置，增加色調的不同顏色，且顏色不宜過重。

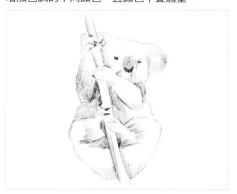

5 深入刻畫胳膊與腿部的暗面區域，從而表現出無尾熊身體的延伸感。根據光源的角度，初步畫出樹幹的明暗效果。

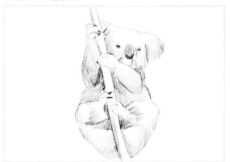

6 把鉛筆斜放，中鋒用筆塗抹加深整體的暗面顏色，回歸整體，改善色調的大關係，統一畫面。

完成！

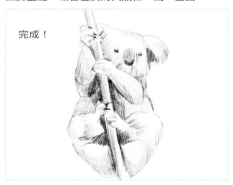

3.16 浣熊

浣熊：

浣熊是屬哺乳綱食肉目浣熊科的一種動物。源自北美洲，因其進食前要將食物在水中浣洗，故名浣熊。它是類似於熊科的雜食性動物，形態和結構略似熊科，體型較小，尾長是體長的一半。

 素描的要素是線條，但是線條在實質上卻是不存在的，它只代表物體、顏色和平面的邊界，用來作為物體的幻覺表現。所以繪製時不要有單獨的線條出現。

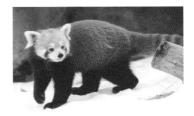

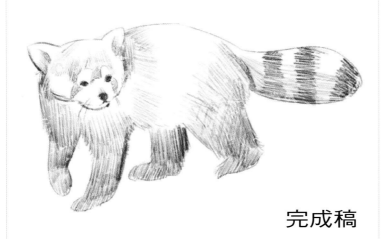

完成稿

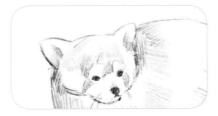

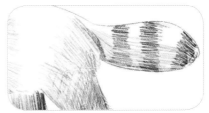

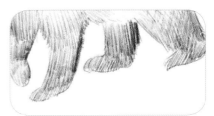

由於浣熊的尾巴是體長的一半，繪製時一定要把握好整體的比例結構。浣熊尾巴的形態較為奇特，其上佈有橫條紋，這些條紋可用短直線依次描繪出來。

1　找一個合適的臨摹物，認真觀察，用線條粗略的繪製出浣熊的基本結構。

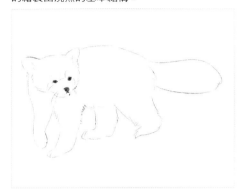

2　從頭部開始進行上色，豐富面部色調變化，注意耳朵和兩眼間著色較深。

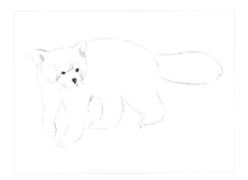

3　從腿部最底端開始著色，慢慢減弱色調顏色，漸變向上過渡，胸前部分留白。

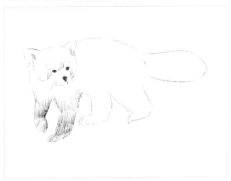

4　運用相同的方法，描繪出浣熊的後腿區域部分，轉折區域部分的顏色色調較重。

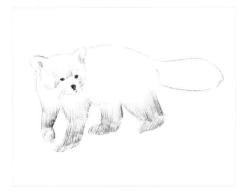

5　為身體部位著色，後半部分可用十字交叉的線條來表現層次感，使其生動形象。

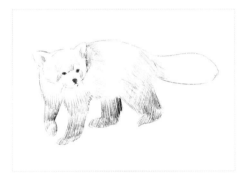

6　繪製浣熊的尾部區域，替尾巴先鋪一層底色，然後用較重的顏色繪製尾部的橫向條紋。

完成！

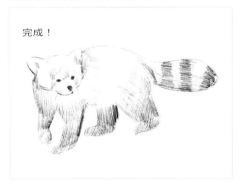

精彩範例欣賞

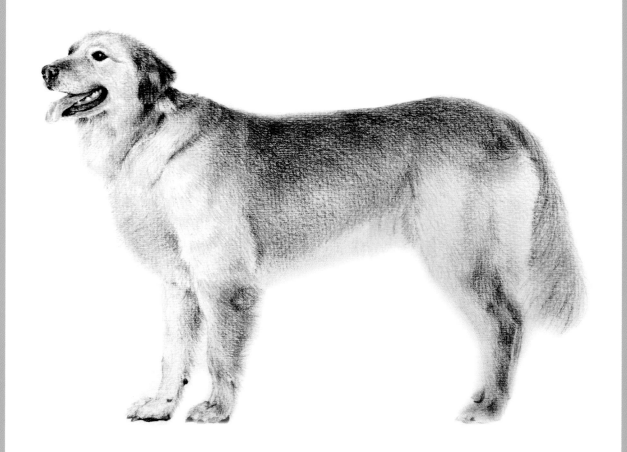

第 4 章
野生動物

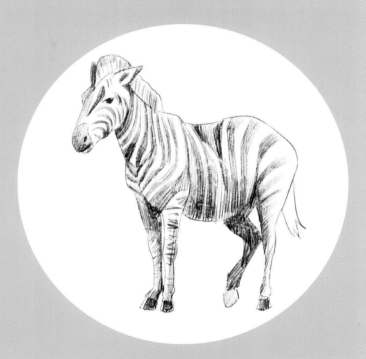

　　野生動物是指生存於自然狀態下，非人工馴養的各種哺乳動物、鳥類、
爬行動物、兩棲動物、魚類、軟體動物、昆蟲及其他動物。全世界共有數
百種野生動物。野生動物分為瀕危野生動物、有益野生動物、經濟野生動
物和有害野生動物等四種。20 世紀 80 年代以來，中國還引進了不少野生
動物，如灣鱷、暹羅鱷、食蟹猴、黑猩猩、非洲象等。

4.1
雄獅

雄獅：

雄獅擁有誇張的鬃毛，鬃毛有淡棕色、深棕色、黑色等，長長的鬃毛一直延伸到肩部和胸部。非洲獅的體型碩大，是最大的貓科動物之一。

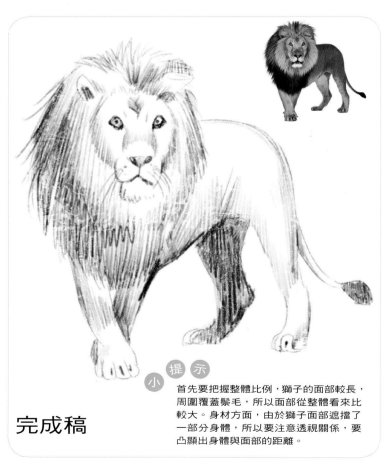

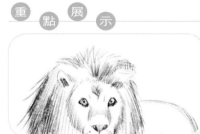

重 點 展 示

完成稿

小 提 示

首先要把握整體比例，獅子的面部較長，周圍覆蓋鬃毛，所以面部從整體看來比較大。身材方面，由於獅子面部遮擋了一部分身體，所以要注意透視關係，要凸顯出身體與面部的距離。

注重面部與身體的關係，繪畫時要注意畫出獅子四肢的厚重感。在刻畫獅子與身體的透視關係時，可以先用幾何圖形來拼湊出透視感。

1

先按獅子的面部與身體比例繪製出大致輪廓，面部至身體之間的透視可用幾何圖形拼湊。

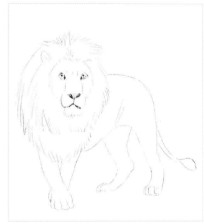

2

在大概形態的基礎上進行深入繪製，對忽略的部位補充修飾。

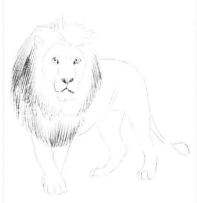

3

獅子的整體鉛筆稿畫好後可對其陰影著色。著色時注意不要只對一個部位著色，要從整體開始。

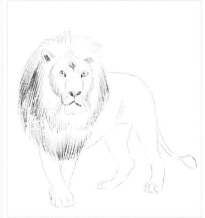

4

上色之後可再上一層色對陰影處進行著重上色，在上色時候向光源做漸變。

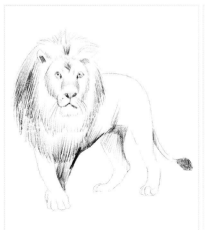

5

對獅子後腿部和腹部眼睛等的背光處進行深層的陰影處理。

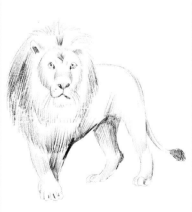

6

對獅子各個陰影背光處進行細節刻畫。統一色調，完善畫面。

完成！

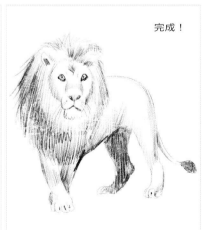

4.2
豹

豹：

豹是貓科豹屬的一種動物，在四種大型貓科動物中體積最小。豹的顏色鮮艷，有許多斑點和金黃色的毛皮。豹可以說是敏捷的獵手，身材矯健、動作靈活、奔跑速度快。

小 提 示

線條的粗細能表現物體的變化，甚至光和影也可用線條的筆觸變化表現出來，素描的線條技法還需要平面技巧的輔助，在明暗對照上可用擦筆法。

重 點 展 示

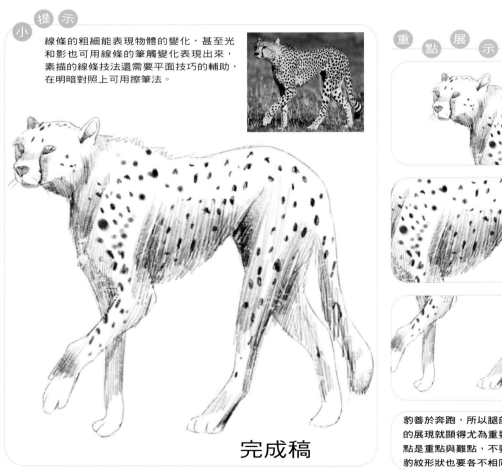

完成稿

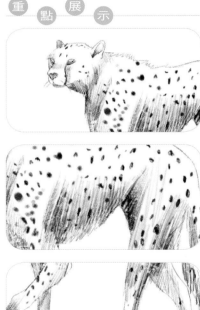

豹善於奔跑，所以腿部的長度和肌肉的展現就顯得尤為重要。豹身上的斑點是重點與難點，不要一味地塗實，豹紋形狀也要各不相同。

1

用粗略的線條勾畫出豹的基本結構。

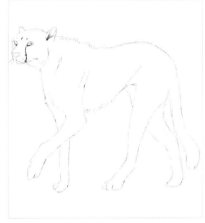

2

繪製出腿部的暗面陰影區域。尾巴的末端和豹的耳朵、下巴也需淡淡地鋪一層調子。

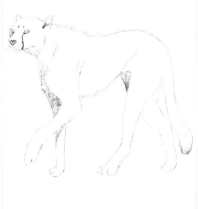

3

畫出前腿轉折區域的明暗關係，側鋒用筆，用塊狀式線條刻畫出豹紋的形狀特徵。

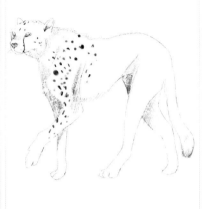

4

用相同的方法刻畫出全身的豹紋。注意不要畫得太均勻，豹紋的分布要時密時疏。

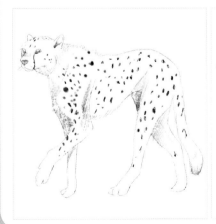

5

深入刻畫腿部的明暗關係，區分色階排列，做到心中有數，依次為腿部上調子。

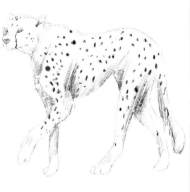

6

進一步對臉部進行刻畫，豐富腹部和尾部的明暗變化，統一色調，直至完成。

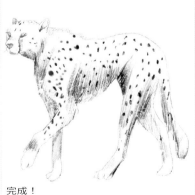

完成！

4.3 老虎

老虎：

老虎是哺乳綱貓科動物中體形最大的一種。在它龐大的體型與有力的肌肉之外，最顯著的特徵就是在白色到橘紅色的毛髮上有黑色垂直的條紋，它們下半部的顏色較淡。

完成稿

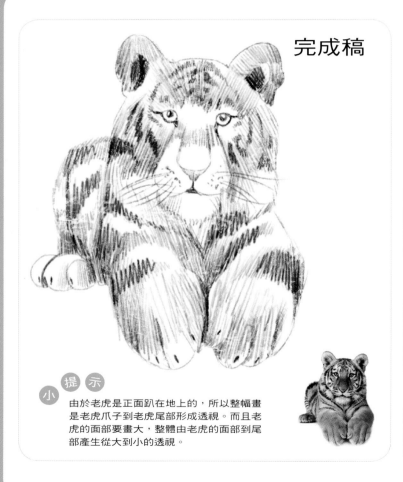

重 點 展 示

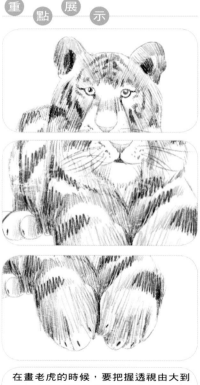

小 提 示

由於老虎是正面趴在地上的，所以整幅畫是老虎爪子到老虎尾部形成透視。而且老虎的面部要畫大，整體由老虎的面部到尾部產生從大到小的透視。

在畫老虎的時候，要把握透視由大到小、由遠到近的感覺，老虎的面部也要刻畫出寬大的感覺。它的爪子也因為角度的原因要畫得短一點。雖然短，但是還要有體積感。

1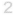

觀察對象之後，畫出基本輪廓。要注意老虎由大到小、由遠到近的透視關係。

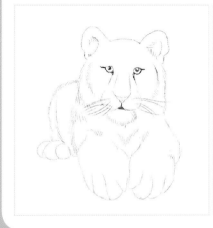

2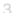

之後對老虎的輪廓進行整體細節刻畫，從而形成線稿。兩爪之間的轉折明暗交界線要表達清楚。

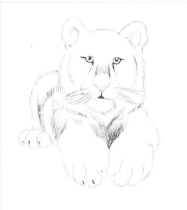

3

對老虎的背光處的陰影進行著色，同時可對老虎皮毛上的虎紋一同著色。

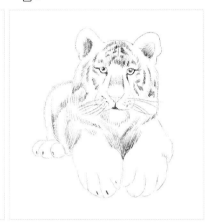

4

對虎爪進行著色，近處色深遠處色淺以突出虎爪的立體感。這樣更能豐富畫面，提昇畫面質感。

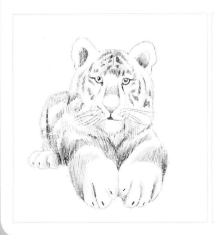

5

著色後便有了體積感。之後對虎紋進行深度的著色，使虎紋在陰影中突出。

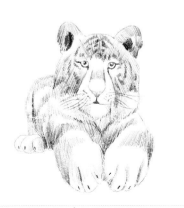

6

對老虎背光處的腹部、腿部和眼睛著重著色。加重老虎身上的條紋線條，統一色調即可。

完成！

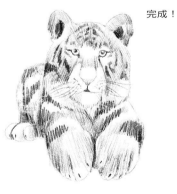

4.4
熊貓

熊貓：

熊貓是屬於食肉目熊科的一種哺乳動物，體色為黑白兩色。熊貓是中國特有的種類，為中國國寶，被譽為生物界的活化石。熊貓憨態可掬的可愛模樣深受全球大眾的喜愛。

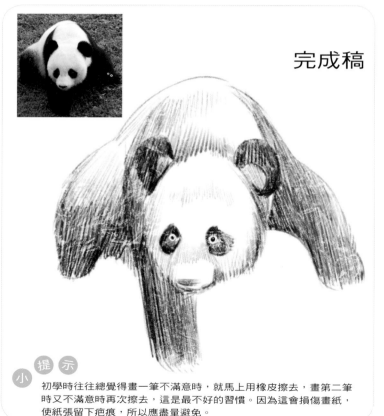

完成稿

重 點 展 示

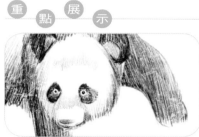

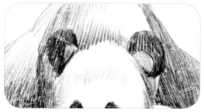

小 提 示

初學時往往總覺得畫一筆不滿意時，就馬上用橡皮擦去，畫第二筆時又不滿意時再次擦去，這是最不好的習慣。因為這會損傷畫紙，使紙張留下疤痕，所以應盡量避免。

因為熊貓的形體特徵產生的這種透視關係，所以在畫面中只出現了三條腿。要適當地把握好這三條腿的位置關係和整幅圖的比例結構。

1

用等邊三角形的構圖原理，畫出熊貓的大致輪廓。注意之間的透視比例協調關係。

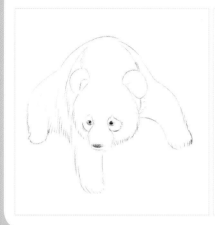

2

根據光源照射情況，找出大亮面與大暗面，在暗部區域用鉛筆輕輕描繪，以此區分兩大面。

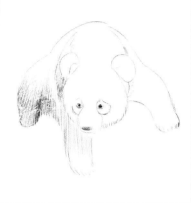

3

繪製熊貓面部特徵，畫出熊貓的黑眼圈和耳朵，顏色不要塗得過於均勻，要呈現出色調的深淺變化。

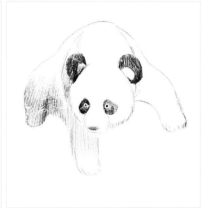

4

細化身體陰暗面區域部分，用長線條均勻地畫出腿部的暗面區域效果。

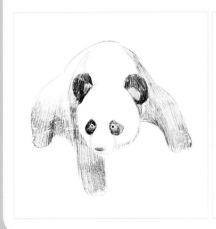

5

接著對熊貓的臉部區域和頸部區域上色。色調不宜過重，用筆尖輕輕繪製即可。

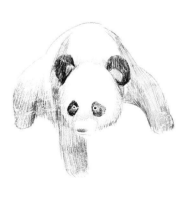

6

對熊貓整體進行加深，尤其是背部要用長線條豐富，臉部額頭處用短線條輕輕上色。

完成！

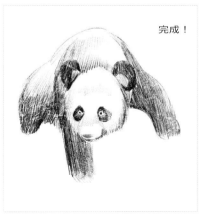

4.5
非洲象

非洲象：

非洲象是象科的一個屬，身體龐大而笨重，是陸地上最大的哺乳動物。它們的平均年齡在 60-70 歲，耳朵和長牙都長得較大，皮厚多褶，全身的毛很少。

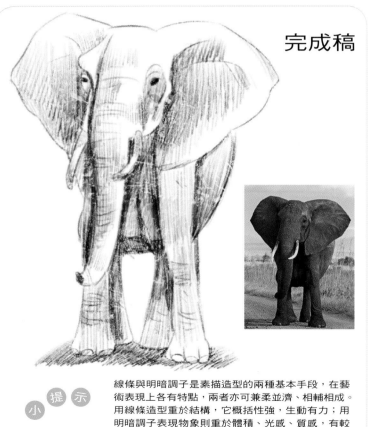

完成稿

重 點 展 示

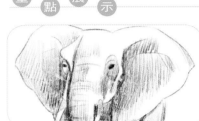

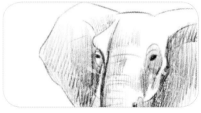

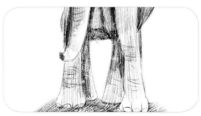

小 提 示

線條與明暗調子是素描造型的兩種基本手段，在藝術表現上各有特點，兩者亦可兼柔並濟、相輔相成。用線條造型重於結構，它概括性強，生動有力；用明暗調子表現物象則重於體積、光感、質感，有較強的視覺效果，具有真實感。

大象的耳朵可用大扇面來進行刻畫。畫耳朵灰暗面時，可使用長的豎線條來表達耳朵的質感。根據近大遠小的透視原理規律，後腿不用完全出現在畫面中。

1

尋找合適的臨摹對象，仔細觀察物體，用細線條勾勒出物體的基本結構。

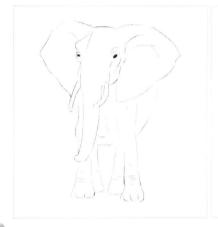

2

對身體及後腿部進行著色，靠近轉折處的線條顏色較深，從而呈現出體積的立體感。

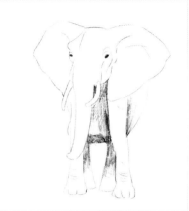

3

用細長的線條刻畫出耳朵和前腿的暗面陰影區域。鼻子也開始進行著色，兩邊較淺，中間較深。

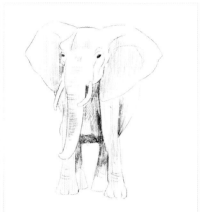

4

繼續增添耳朵的色調顏色變化，加深腹部與後腿部的暗部顏色。

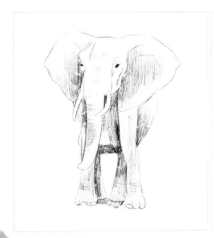

5

深入細緻地刻畫大象的鼻子。為了表現出大象皮膚的皺褶感，可使用不規則的豎線條來進行表現。

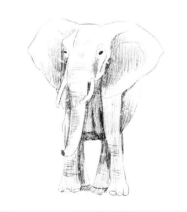

6

加深面部暗面區域色調顏色，回歸整體，調整畫面，統一色調，最後畫上投影即可。

完成！

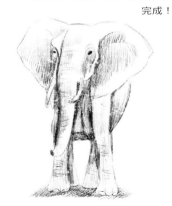

4.6 朱鷺

朱鷺：

朱鷺為雄雌同形同色的鳥類，成鳥全身羽色以白色為基調，但上下體的羽桿以及飛羽略呈淡淡的粉紅色。它們喜歡棲息在高大的喬木頂端，在水田、沼澤、山區溪流附近覓食。

完成稿

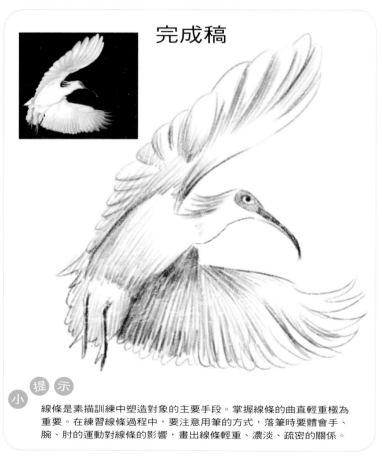

重 點 展 示

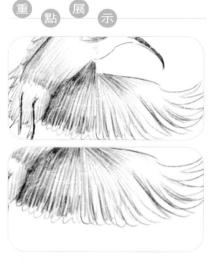

小 提 示

線條是素描訓練中塑造對象的主要手段。掌握線條的曲直輕重極為重要。在練習線條過程中，要注意用筆的方式，落筆時要體會手、腕、肘的運動對線條的影響，畫出線條輕重、濃淡、疏密的關係。

朱鷺的嘴細長而末端下彎，要運用半弧線來進行繪製。大張的翅膀也是這幅畫的重點部分，一定要把握好朱鷺的大型比例特徵。如果翅膀畫得過於大的話，就會影響畫面整體效果。

1

仔細觀察朱鷺，注意翅膀張開的幅度，邊緣部分可用半橢圓形狀進行描繪。

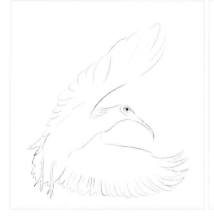

2

為朱鷺的面部及嘴部進行著色，面部色調顏色一定要輕，用筆尖輕輕繪製即可。

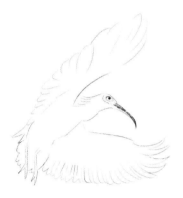

3

接著為頸部與翅膀上色，先找出翅膀的暗面區域部分。側鋒用筆輕輕繪製出暗面部分。

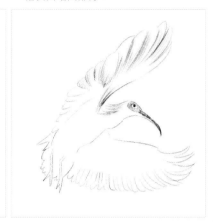

4

在繪製身體色調的同時，一起找出下半部分翅膀的暗面區域並為其著色。

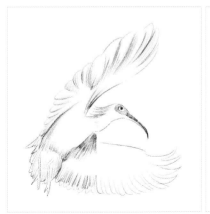

5

分清色調關係，為整體的暗灰面進行著色。注意最重色也不能超過暗面的最淡色。

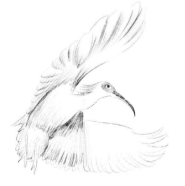

6

細化翅膀色調部分，一定要注意部分區域的留白。為腳部上色，調整畫面整體色調。

完成！

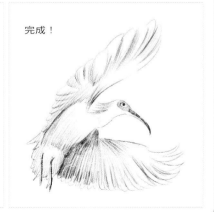

4.7 鴕鳥

鴕鳥：

鴕鳥是非洲一種體形巨大、不會飛但奔跑得很快的鳥，特徵為脖子長而無毛、頭小、腳有二趾，也是世界上存活著的最大的鳥。其特點為：喙直而短，尖端為扁圓狀；眼大，繼承鳥類特徵，其視力亦佳，具有很粗的黑色睫毛。

小 提 示

正確的排線是兩端輕，中間重的線條，方向一致，疏密勻稱，能變換排線方向，一層一層加深，切忌亂塗。運用好這樣的排線方法，畫出來的畫面效果就會好很多。

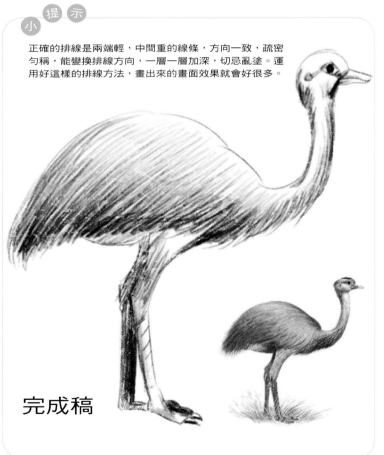

完成稿

重 點 展 示

鴕鳥的背部羽毛長而柔順，在繪製時，可以放鬆手肘的力道，用鉛筆輕輕根據統一方向進行繪製。鴕鳥的頭部挺直，與身體保持大約 90°。

1

根據對形態的基本把握，仔細觀察，描繪出鴕鳥的基本輪廓。

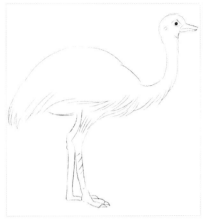

2

先用細小線條繪製出尾部的暗面部分，色調顏色要保持均勻和統一。

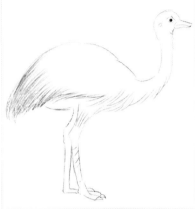

3

為腿部進行著色，根據近實遠虛的特徵，後腿部分用虛的線條模糊地塗抹出來，但不要畫得太細緻。

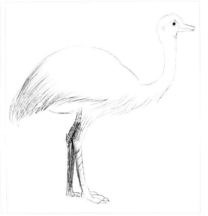

4

細化翅膀與頸部的明暗色調的變化，外圍羽毛部分可使用碎小的線條繪製。

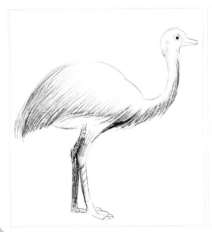

5

深入刻畫鴕鳥的面部，加深眼睛外輪廓的色調顏色，畫出轉折區域的暗面部分色調。

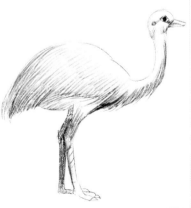

6

加深整體的暗部區域色調，區分出與灰部、亮部區域的色調，從而統一色調。

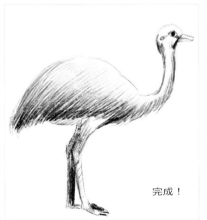

完成！

4.8 斑馬

斑馬：

斑馬原產於非洲，除腹部外，全身密布較寬的黑條紋，雄體喉部有垂肉。它廣泛分布於非洲東部、中部和南部，棲息於水草豐盛的熱帶草原。

小 提 示

線條一般是由上到下斜著畫下來。注意下筆時、起筆要虛，中間要實。線條一定不要畫得死板，也要極力避免出現"硬直"的現象。

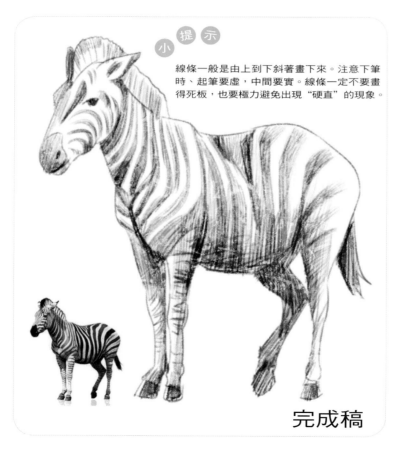

完成稿

重 點 展 示

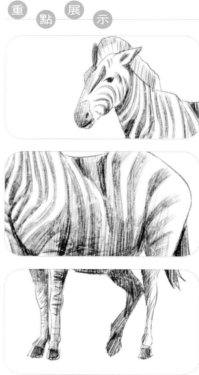

斑馬的條紋畫法是整幅畫的難點，每一根線條都要盡可能採用虛起虛收的描繪方式。這樣畫出來的條紋就很貼實身體，不是浮在表面的線條。

1

仔細觀察斑馬，並根據自己對斑馬的瞭解繪製出斑馬的外形。之後對繪製出的斑馬進行一些修改，增強斑馬的特點並對線條進行細緻的描繪形成線稿。

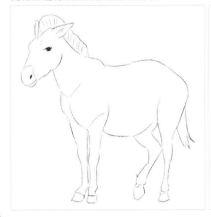

2

當線稿完成後便可以開始對斑馬進行著色處理，從頭部開始對斑馬面部的陰影處、眼睛以及鼻孔斑紋進行著色。

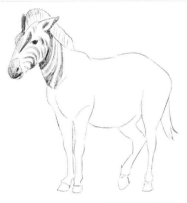

3

再從頭部向脖子處進行著色，具體與上一步驟相同（後腿部屬背光處，可著重上色，使整個馬更有體積感）。

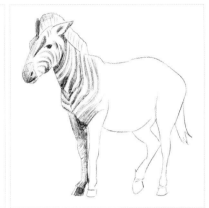

4

然後是從脖子至整個腹部的著色，腹部背光處在下腹部稍稍進行重點上色。使其腹部有立體感並對馬側面的後腿以及斑紋進行深度陰影處理。

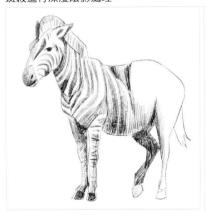

5

後腿部畫完之後就剩下臀部了，對馬臀部和大腿與身體的相接處進行陰影上色，使馬的臀部與後大腿有明顯的差別，再對馬的斑紋進行處理。

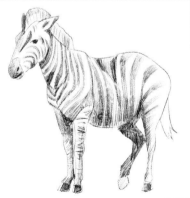

6

在處理完斑馬臀部後，對馬尾進行著重上色，並對整體的陰影進行修改，令整個畫面更加的逼真。

完成！

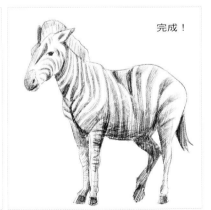

4.9 天鵝

天鵝：

天鵝屬在生物分類學上是雁形目的鴨科中的一個屬。這一屬的鳥類是游禽中體形最大的種類。它是一種冬候鳥，喜歡群棲在湖泊和沼澤地帶，主要以水生植物為食。

小 提 示

線條的排列不僅要整體有序，還要緊密、均勻。線條的走向也要保持統一，但時不時也要出現適當變化，根據物體不同面的轉折與質感，可靈活使用線條。

重 點 展 示

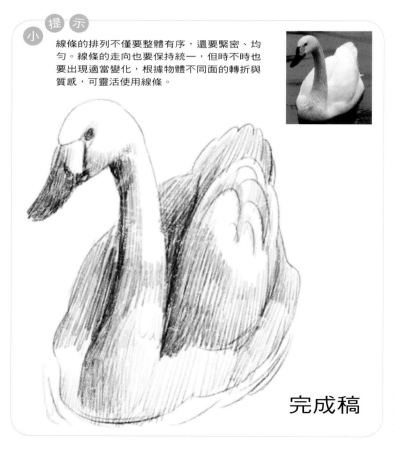

完成稿

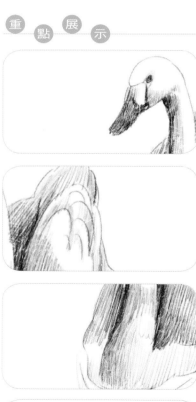

天鵝的頸部彎曲有力，描繪時要注意運用曲線和直線的充分結合，表現出柔軟卻不失力度的整體感覺，把握天鵝的整體形態透視比例關係，以豐富色調變化。

1

透過觀察繪製出天鵝的姿態，並對整體進行修改或補充。

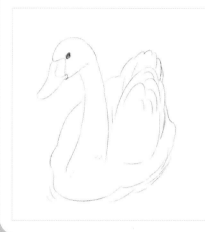

2

在線稿成形後對天鵝的嘴部進行著色。

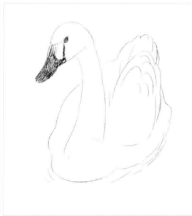

3

對天鵝的面部和頸部的陰影進行著色，可將頭部想象成圓形，頸部想象成圓柱體，以方便對其陰影進行著色。

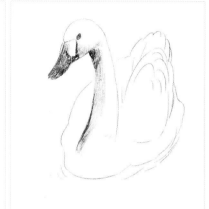

4

對天鵝兩邊的翅膀進行著色，對翅膀後面的陰影重點著色可凸顯翅膀的立體感，並對翅膀的羽毛進行簡潔的陰影著色。

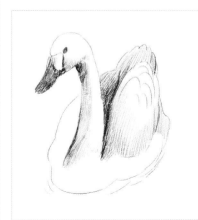

5

再次對翅膀陰影著色使其更加立體，並對天鵝背部的陰影重點上色。使陰影延伸至尾部，顏色由深至淺形成漸變。

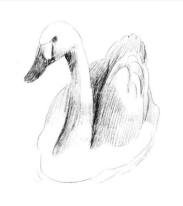

6

對天鵝翅膀進行間接的陰影上色，使整個天鵝更加立體並對天鵝身體與水相接處的陰影著色，使天鵝看起來有浮在水面上的感覺。

完成！

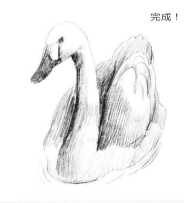

4.10 長頸鹿

長頸鹿：

長頸鹿隸屬於哺乳綱、偶蹄目、長頸鹿科，是非洲特有的一種動物。它擁有長長的脖子，最高的雄長頸鹿身高可達 6 公尺，因此是陸地上最高的動物。

完成稿

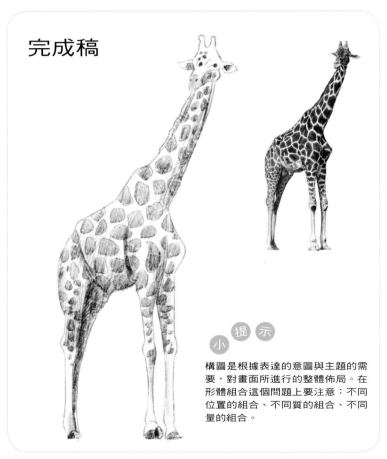

重 點 展 示

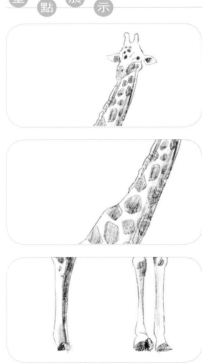

小 提 示

構圖是根據表達的意圖與主題的需要，對畫面所進行的整體佈局。在形體組合這個問題上要注意：不同位置的組合、不同質的組合、不同量的組合。

長頸鹿是陸地上最高的動物，在繪製時一定要把握好其頸部與身體的大比例結構。注意腿部的細節繪製。腿部的上半部分與下半部分的表現方法是不同的。

1

觀察繪製對象，把握好繪畫對象的特點和整體形態。畫出整體輪廓，並對其進行修整。

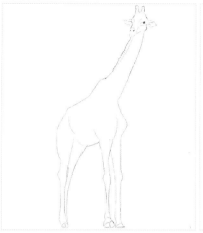

2

線稿完成之後，在線稿的基礎上對長頸鹿的背光處的後腿的陰影處進行著色。使其有前後之分，而且更加立體。

3

在原先的陰影處進行深層次的陰影著色，使前後立體感更加明顯。

4

在長頸鹿線稿的基礎上為它的身體添加不規律斑點，並對不規律斑點和蹄進行著色，使長頸鹿形象而生動。

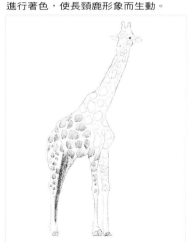

5

再對長頸鹿身體上的不規律斑點上色時可以作不均勻上色，使整幅圖象更加生動，活靈活現。

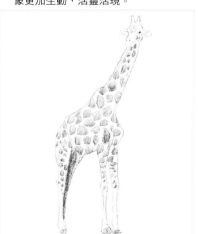

6

對長頸鹿的長脖子和四肢以及腹部等地方進行淡淡的陰影著色，使畫面富有立體感。

完成！

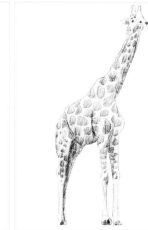

4.11
梅花鹿

梅花鹿：

梅花鹿是一種中型鹿，雄鹿有角，一般四叉；背中央有暗褐色背線；尾短，背面黑色，腹面白色；夏毛棕黃色，遍布鮮明的白色梅花斑點，故稱“梅花鹿”；生活於森林邊緣和山地草原地區，善於奔跑。

重 點 展 示

完成稿

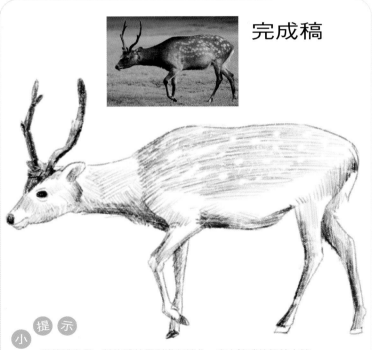

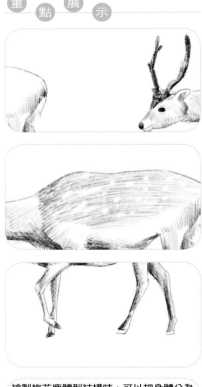

小 提 示

從整體出發，對物體的原型進行簡化，省去繁瑣的細枝末節，以形成簡單的幾何形狀。在具體作畫時，要目測高度、寬度，最後進行上下的比較，就能把握住形體的基本特徵。

繪製梅花鹿體型結構時，可以把身體分為三個區域“頭部、頸部、背部”來進行描繪。三個部分均用大小不同的橢圓形來進行打稿，從而更好地把握形體特徵。

1

仔細觀察梅花鹿，認真分析其結構，用鉛筆粗略畫出梅花鹿的輪廓即可。

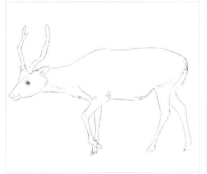

2

為鹿角進行著色，內部顏色色調較深。而外部則稍淺些。再為眼睛及鼻子著色，注意要留出相對應的高光。

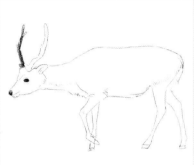

3

再回到整體觀察對象，把感覺不協調的透視關係改一改，完善梅花鹿的形態特徵。

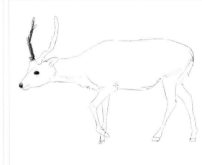

4

把握整體大關係，用短線條淡淡畫出梅花鹿整體的暗部顏色，注意著重加深頸部的暗面陰影顏色。

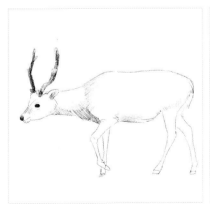

5

仔細描繪頸部的明暗關係，用輕線條以斜線條的方式進行繪製。為梅花鹿的腿部進行著色。

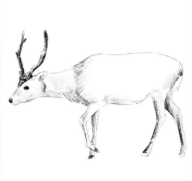

6

加重整體的灰階色調，完善鹿角的繪製。用長線條畫出背部的毛髮，最後用橡皮擦出梅花鹿斑點。

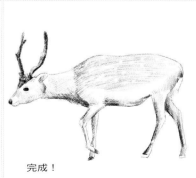

完成！

4.12 熊狸

熊狸：

熊狸是一種靈貓科動物，屬於蹠行動物，行走的時候腳掌著地，像熊；熊狸的眼睛遇強光會變成一道豎縫，像貓。熊狸的名字就是從這兩點相似性得來的。

完成稿

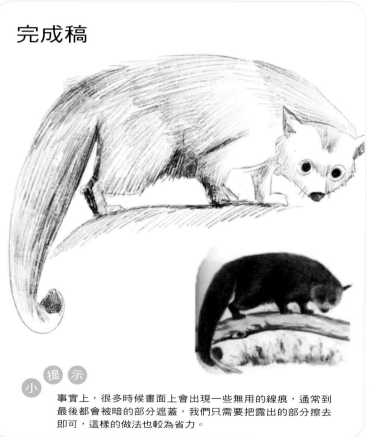

重 點 展 示

小 提 示

事實上，很多時候畫面上會出現一些無用的線痕，通常到最後都會被暗的部分遮蓋，我們只需要把露出的部分擦去即可，這樣的做法也較為省力。

熊狸的面部特徵與狐狸極為相似，繪製時可參考狐狸的面部特徵。它的眼睛圓而大，非常有神，皮毛較硬。在描繪皮毛時線條可稍微直一些，以表現硬的質感。

1

仔細觀察熊狸，根據狐狸的一些特徵來畫出熊狸外部形體的大致輪廓。

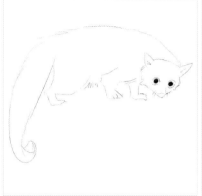

2

為熊狸的尾部進行著色，注意線條的虛實變化。轉折處的暗面一定要深入下去。

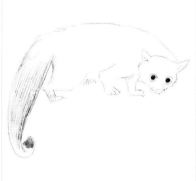

3

細化尾部色調變化，為其後腿進行著色。運用斜線條畫出外圍的暗面，中間部分留白。

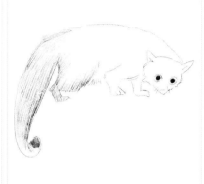

4

畫出兩個前腿的暗面。著重加深兩腿之間間隔身體上的暗面陰影色調，以表現出層次感。

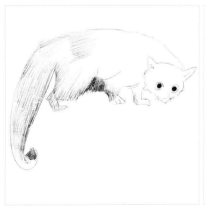

5

加深身體後半部分，一層一層地刻畫，可用長斜線條來繪製，從而表現出硬毛髮的質感。

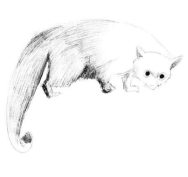

6

注意畫出前腿的轉折部分，細化臉部，為頸部著色。最後畫出物體的投影。

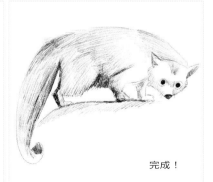

完成！

4.13 犀牛

犀牛：

犀牛是陸生動物中最強壯和體形最大的動物之一。它有異常粗笨的軀體，短柱般的四肢，龐大的頭部，全身如披著鎧甲似的厚皮，吻部上方長有單角或雙角，頭兩側生有一對小眼睛。

完成稿

重 點 展 示

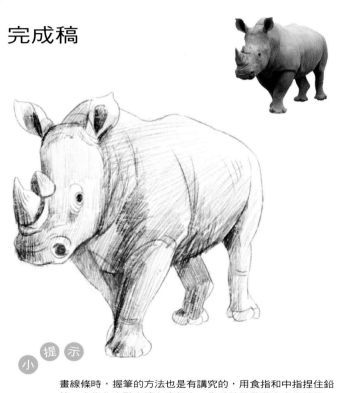

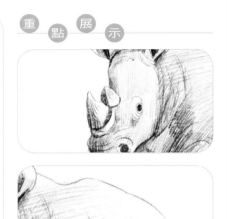

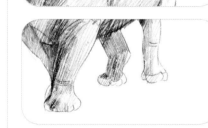

小 提 示

畫線條時，握筆的方法也是有講究的，用食指和中指捏住鉛筆，小指作支點支撐在畫板上，靠手腕的移動來畫出線條。在鋪大色調時，要用整個手臂的力量來回擺動，這樣畫出來的線條會非常美觀。

犀牛的表皮粗糙不平整，在繪製時可多排幾層線條。但要注意每次排線的方向要比上一次稍微傾斜一點，以表現出錯落的層次感，從而呈現出皮膚的粗糙感。

1
認真觀察物體並用鉛筆輕輕畫出犀牛的大致輪廓，注意頭部的刻畫。也可以多畫幾條輔助線。

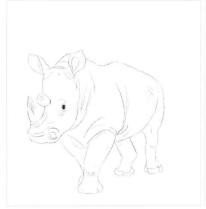

2
繪製出離畫面較遠的兩條腿部的暗部陰影色調，可用豎直線來表現，內側部色調顏色較深。

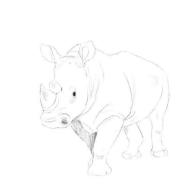

3
深入刻畫暗面腿部，為頸部的暗面進行著色。耳部用漸變的色調上色，以顯出層次深入感。

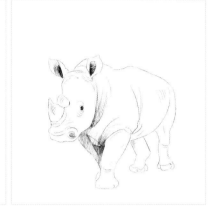

4
接著描繪腹部與腿部的暗面色調，色調不宜過重，淡色方便色調變化進行修改。

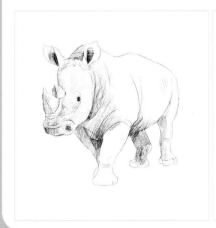

5
細化刻畫犀牛的面部色調。注意犀牛角的繪製，用線條區分出亮面、暗面，轉折處色調要深。

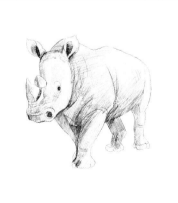

6
加深整體的暗面色調，更強烈地區分出灰面與亮面的區別。統一色調即可完成。

完成！

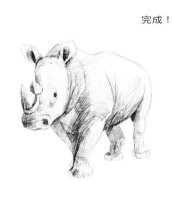

4.14
長臂猿

長臂猿：

長臂猿，其前臂長，身高不足一公尺，雙臂展開卻有 1.5 公尺左右，站立時手可觸地，故而得名。長臂猿生活在高大的樹林中，採用 "臂行法" 行動，能像盪鞦韆一樣從一棵樹盪到另一棵樹上面。

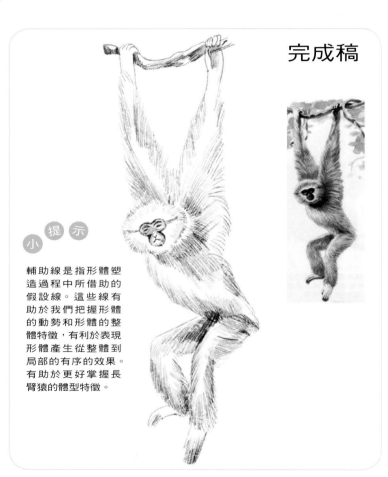

完成稿

重 點 展 示

小 提 示

輔助線是指形體塑造過程中所借助的假設線。這些線有助於我們把握形體的動勢和形體的整體特徵，有利於表現形體產生從整體到局部的有序的效果。有助於更好掌握長臂猿的體型特徵。

長臂猿的毛髮豐厚，在繪製時要靈活運用虛入虛出的線條表現手法，盡量多使用長線條進行繪製。面部的輪廓也很好把握，可使用三個圓形重貼在一起即可畫出臉部特徵。

1
仔細觀察長臂猿，掌握它的體態特點。
然後根據所掌握的知識繪製出長臂猿的
基本結構，並將它手抓樹枝的部位進行
陰影上色。

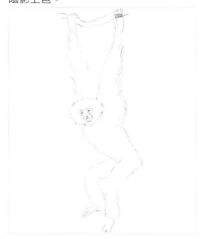

2
刻畫完成之後可對其面部進行陰影
處理，對長臂猿面部與周圍毛髮的
連接處加深色調，可以使面部更加
突出。

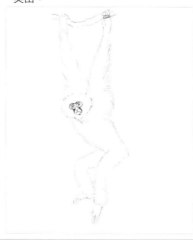

3
面部刻畫完後開始從面部向周圍擴
散，對長臂猿的身軀還有頭部以及
上肢的陰影進行著色，線條盡量與
其身體相符。

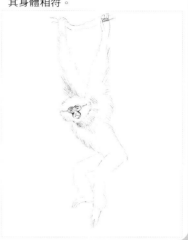

4
上身處理完後對其雙腿進行陰影處理，
具體與上一步驟相同，之後再對整體線
條進行處理。

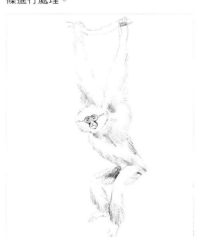

5
整體畫完之後大概形態就已經出來
了，然後對其腳做陰影處理，並對
整體的陰影做深層處理。

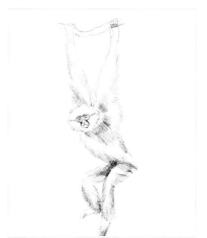

6
完成上個步驟後整體就差不多了。
最後是對樹枝和手掌進行陰影著色。

完成！

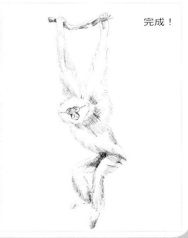

4.15
鷹

老鷹：

鷹是一種充滿傳奇色彩的鳥，千百年來，一直被人類所神化，成為勇敢、威武的象徵。它是一種肉食性的猛禽，通常在峽谷內覓食，全身大致為褐色，翼下初級飛羽基部的白斑及如魚尾狀的尾羽特徵。

完成稿

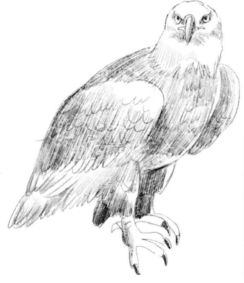

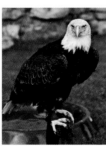

重 點 展 示

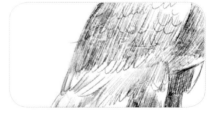

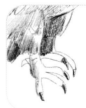

 小 提 示

輪廓線反映的是形體轉折部分。在繪畫過程中，輪廓線的表現要求由直線到曲線，由外輪廓到內輪廓，從而形成物體的立體框架。

鷹的眼神尖銳有神，在繪製時，一定要注意留出眼睛相應的高光位置，仔細觀察描繪出鷹的眼神。羽毛部分也是重點，在鋪完大色調後可在內部畫出羽毛的結構，用連接起來的半弧線繪製即可。

1

首先觀察鷹的特點，敏銳的眼睛鋒利的爪子還有彎鉤嘴以及寬大的翅膀。把握這些特點之後就開始對鷹進行線稿的圖繪了。

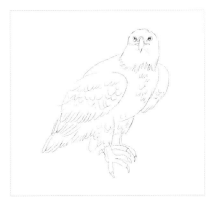

2

透過上一步繪製好線稿之後，即可對陰影開始著色，首先從鷹的頭部開始，要注意鷹的頭部較小脖子較長，所以陰影在鷹嘴的下方。

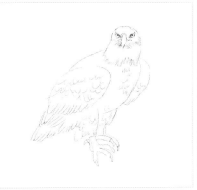

3

接著繪製身體，鷹的身體和翅膀的顏色相較於頭部的白色是比較深的，所以在上色的時候要著重上色。

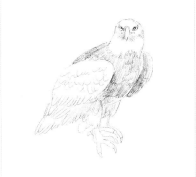

4

身體畫完以後，再開始繪製鷹的尾部和腿部，對於鷹側面的腿部要進行深層陰影處理以凸顯出前後。

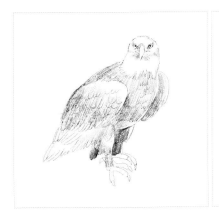

5

腿部畫完後整個鷹的形象就展開了，但是還要對部分細節進行加深處理，如鷹的尾部顏色較淺，可對其淡淡地進行上色。

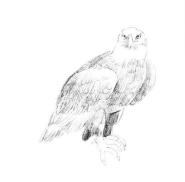

6

最後是對鷹的爪子進行陰影處理，並對其他地方進行小幅度的修改，這樣一隻草原雄鷹就畫出來了。

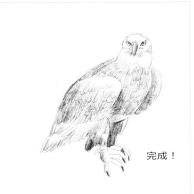

完成！

4.16
羚羊

羚羊：

羚羊為草食動物，牛科中的一個類群。其種類繁多，體型優美、輕捷，四肢細長，蹄小而尖，機警；有的種類雌、雄均有角，有的種類僅雄性有角；尾長短不一。羚羊角常用做平肝熄風藥，釋名九尾羊。

重 點 展 示

完成稿

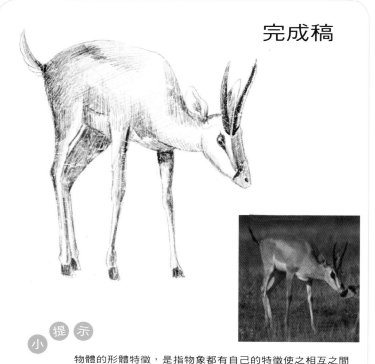

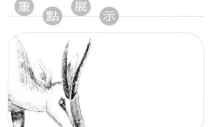

小 提 示

物體的形體特徵，是指物象都有自己的特徵使之相互之間得到區別。我們要對形狀進行概括與歸納，形成了一個基本形的概念。把握好基本型，線稿部分就沒有甚麼困難了。

羚羊是一種善於奔跑的動物，所以在繪製時，要注意羚羊四肢的畫法，細長並且有力度。想要表現這樣的感覺就要在腿部轉折的地方明確角度，形成轉折即可。

1

在畫羚羊的時候，先觀察羚羊的體型特徵。之後根據羚羊整體頭低尾高的特徵繪出羚羊的基本輪廓。

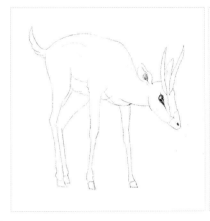

2

線稿完成後可以開始對陰影部分著色。首先對羚羊四肢上的陰影尤其是對於側面後腿的部位進行深層著色。

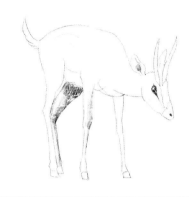

3

之後可分別對羚羊的其他四肢和蹄的背光處進行陰影上色，使羚羊四肢具有真實感。

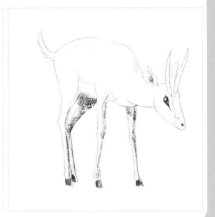

4

對四肢著色後，再從頭開始對羚羊的角和鼻子耳朵等部位的陰影進行著色，在畫頭部的同時對腹部也上層淡淡陰影。

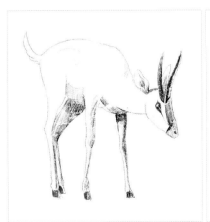

5

頭部完了之後向後延伸對身體臀部和尾巴等背光處進行陰影著色，尾巴和臀部的連接處屬於深度陰影需著重上色。

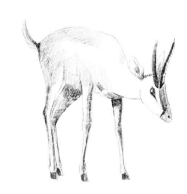

6

上一步驟完成後大體已經形成，之後再對整體的陰影上一層淡色就完成了。

完成！

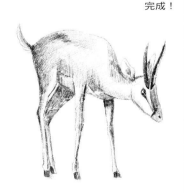

4.17 羊駝

羊駝：

羊駝又名駝羊，屬偶蹄目駱駝科，外形有點像綿羊，一般在高原生活。羊駝性情溫馴，伶俐而通人性，適於圈養。採食量不大，耐粗飼，以草為主，適應性較強。

重 點 展 示

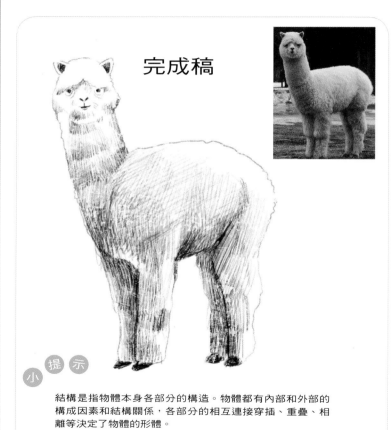

完成稿

小 提 示

結構是指物體本身各部分的構造。物體都有內部和外部的構成因素和結構關係，各部分的相互連接穿插、重疊、相離等決定了物體的形體。

在描繪時要注意羊駝與綿羊的區分。全身布滿毛絨絨的毛髮，在用筆方面可以使用交錯開來的線條進行繪製，著重對腹部陰影進行上色。

1

羊駝遍體是毛，脖子長且腦袋小，根據這些特徵描繪出它的大致輪廓之後再把五官和四肢細節化。

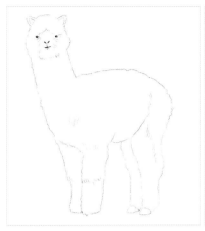

2

線稿描繪好了之後對羊駝整體開始上調子。首先從頭部至脖子開始對相應的陰影部位淡淡的鋪一層色。

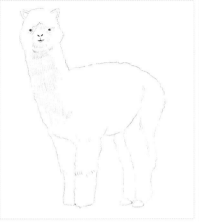

3

鋪完色之後開始對羊駝的四肢還有前胸部位進行上色，對於羊駝兩腿之間著重上色使兩腿之間有分界。

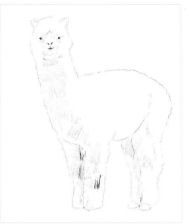

4

加深羊駝蹄的色調，並對羊駝的前胸部和腹部淡淡地鋪一層色。之後對雙腿間再次進行重點著色。

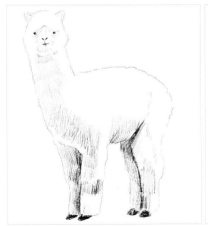

5

在畫完四肢後開始將色調轉向腹部，在前胸原色調的基礎上在腹部再上一層淡淡的調子使之有一層顏色的過渡。

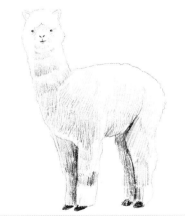

6

完成上一步後，整幅畫已經大致完成了。之後便是對整幅畫色調的一個調整，對陰影處深入上色、在細節上處理並將耳朵上重色。

完成！

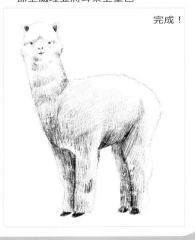

4.18 駱駝

駱駝：

駱駝的耳朵裡有毛，能阻擋風沙進入；有雙重眼瞼和濃密的長睫毛，可防止風沙進入眼睛；鼻子還能自由關閉；有兩個駝峰；四肢長，足柔軟；胸部及膝部有角質墊，跪臥時用以支撐身體。

完成稿

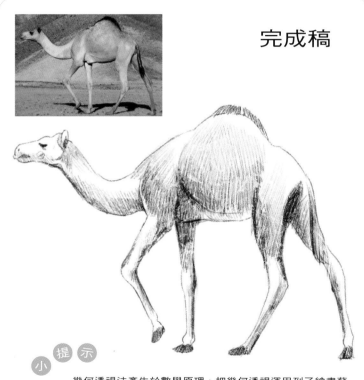

小 提 示

幾何透視法產生於數學原理，把幾何透視運用到了繪畫藝術表現之中，是科學與藝術相結合的技法。它主要借助於近大遠小的透視現象來表現物體的立體感。

重 點 展 示

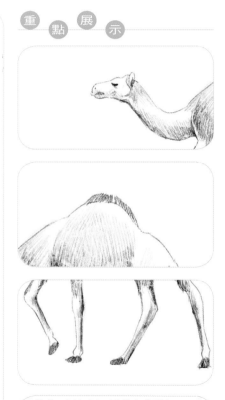

駱駝的四肢細長，駝峰高高聳起，一般用於運送物品，所以腿部承重力較大。所以我們在繪製時，要注意表現駱駝腿部的肌肉變化，使畫面更加具有真實感。

1

仔細觀察駱駝，根據對駱駝的大致體型的掌握，粗略地畫出駱駝在畫面中的大致形態特徵。

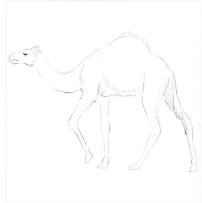

2

為腿部及其腹部進行著色，用鉛筆淡淡地畫出這兩個區域中的暗面顏色，色調不宜過重。

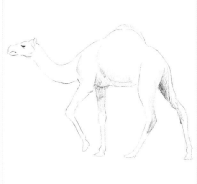

3

細化與豐富色調的變化，可用長直線條對其腹部進行概括的效果處理，並為頸部著色。

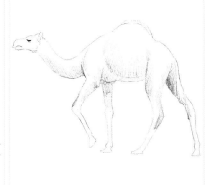

4

畫出駝峰。重點描繪後腿部，豐富色調顏色，加重暗部區域的顏色，使其產生轉折效果。

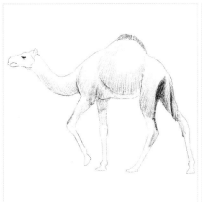

5

加重頸部暗部區域顏色，更好地區分出明暗面。畫出小腿及蹄的色調。蹄的顏色不宜太重。

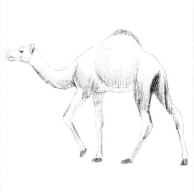

6

細化臉部的明暗變化。對整體的轉折處進行進一步的效果處理，加深轉折暗面，豐富整體色調。

完成！

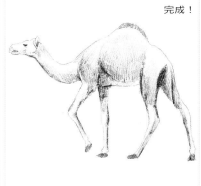

精彩範例欣賞

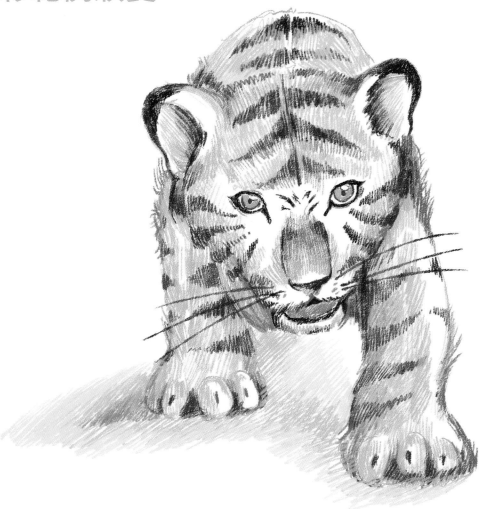

第 5 章
水中生活的動物

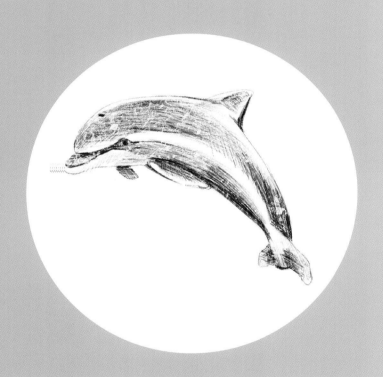

　　水生動物，大多數是在物種進化中未曾脫離水中生活的一級水生動物，但是也包括像鯨魚和水生昆蟲之類由陸生動物轉化成的二級水生生物，後者有的並不靠水中的溶解氧來呼吸。在本章中我們不需親自下海就可以找到並畫出它們。還等甚麼？一起來吧！

5.1
水中生活的動物種類及外形

水生動物：

我們把在水中生活的動物統稱為水生動物，像是鯨魚、鯊魚、海豚、珊瑚蟲、蝦、蟹以及種類多樣的魚，都是水生動物中的一員。

水裡都有哪些動物呢？

水生動物中最常見的是魚，此外還有腔腸動物，如海葵、海蜇、珊瑚蟲；軟體動物，如烏賊、章魚；甲殼動物，如蝦、蟹；其他動物，如海豚、鯨、龜等其他生物。

鯊魚：

鯊魚也被稱作鮫、鮫鯊等，是海洋中的龐然大物，號稱"海中狼"。鯊魚早在恐龍出現的三億年前就已經存在於地球上了，至今已超過四億年，它們在近一億年來幾乎沒有改變。

藍鯨：

藍鯨被認為是已知的地球上生存過的體積最大的動物，最大的藍鯨可達 34 公尺，最重可達 195 噸，從肚皮到頭頂高約 4 公尺多，一條舌頭就有 3 ～ 4 噸。

海豚：

海豚是體型較小的鯨類，分布於世界各大洋，是一種本領超群、聰明伶俐的海中哺乳動物。海豚的大腦由完全隔開的兩部分組成，當其中一部分工作時，另一部分充分休息，因此，海豚可終生不眠。它還擁有驚人的聽覺，以及高超的游泳和異乎尋常的潛水本領。

海馬：

頭部像馬，尾巴像猴，眼睛像變色龍，還有一條鼻子，身體像有棱有角的木雕，這就是海馬的外形。海馬的 嘴是尖尖的管形，口 不 能張 合，因此只能以吸食水中的小動物為食物。而它的眼睛也可以分別地各自向上下、左右或前後轉動。

海獅：

海獅因它的面部長得像獅子而得名。它生活在海裡，以魚、蚌、烏賊、海蜇等為食，也常吞食小石子。海獅沒有固定的棲息地，每天都要為尋找食物的來源而到處漂游。海獅白天在海中捕食，游泳和潛水主要依靠較長的前肢，偶而也會爬到岸上曬曬太陽，夜裡則在岸上睡覺。

海龜：

海龜是存在了 1 億年的史前爬行動物，也是有名的"活化石"。它最獨特的地方就是龜殼，龜殼可以保護海龜不受侵犯，讓它們可以在海底自由游動。

在海洋裡生存著 7 種海龜：棱皮龜、蠵龜、玳瑁、橄欖綠鱗龜、綠海龜、麗龜和平背海龜。所有的海龜都被列為瀕危動物。

海獺：

海獺屬於海洋哺乳動物中最小的一個種類，是食肉目動物中最適應海中生活的物種。大部分時間裡，海獺不是仰躺著浮在水面上，就是潛入海床覓食，當它們待在海面時，幾乎一直都在整理毛皮，保持它的清潔與防水性。

企鵝：

企鵝羽毛密度比同一體型的鳥類大三至四倍，這些羽毛的作用是調節體溫。雖然企鵝雙腳基本上與其他飛行鳥類差不多，但它們的骨骼堅硬，並比較短平。這種特徵配合如只槳的短翼，使企鵝可以在水底"飛行"。南極雖然酷寒難當，但企鵝經過數千萬年暴風雪的磨煉，全身的羽毛已經變成重疊、密接的鱗片狀。這種特殊的羽衣，不但海水難以浸透，就是氣溫零下近百攝氏度，也休想攻破它保溫的防線。

小丑魚：

小丑魚是對雀鯛科海葵魚亞科魚類的俗稱，為一種熱帶鹹水魚。小丑魚與海葵有著密不可分的共生關係，因此又稱海葵魚。帶毒刺的海葵保護小丑魚，小丑魚則吃海葵消化後的殘渣，形成了一種互利共生的關係。

水中的小動物：

水中的動物種類十分多樣，僅僅是魚類，都有成千上萬的品種。如果你對水中的世界感興趣的話，不如透過其他的管道，探秘海底世界吧！

5.2 海豚

海豚：

海豚屬於哺乳綱、鯨目、齒鯨亞目，海豚科，通稱海豚，為體型較小的鯨類，嘴部一般是尖的。海豚的皮膚輕軟如綢緞，質地似海綿。

 小提示

注意掌握明暗的基本法則，光源直射處是明亮面。光源照射不到的地方屬於背光面，背光面的地方是黑暗部。反射光所形成的是中間的灰色部分。

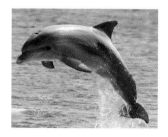

重點展示

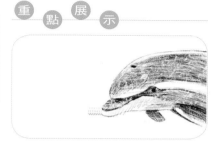

海豚的形體特徵較為簡單，但還是要注意面部的形態結構。整個構圖呈海豚躍起的形態特徵。保持住中間區域的部分留白，邊緣線不宜太過死板。線條保持隨意感。

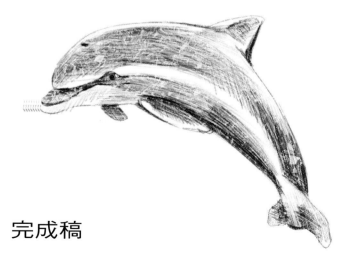

完成稿

1　仔細觀察海豚，總結其特徵。用月牙形的基本型狀來描繪出海豚的大致輪廓線。

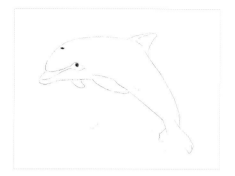

2　用鉛筆依次為鰭部和尾部進行著色，色調不宜過重。輕輕用筆上色即可。

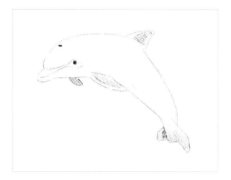

3　接著為面部以及身體部位的亮灰面進行著色。越往亮面過渡時顏色越淡。下筆的力道也要減弱。

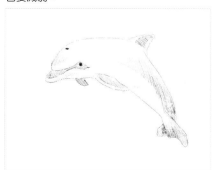

4　細緻刻畫頭部的明暗色調變化，頭頂部屬於亮面部。所以要進行特別的亮部留白處理。

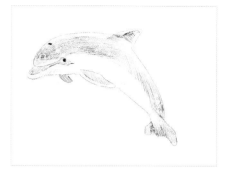

5　接下來畫出海豚下半部身體的明暗色調關係，要著重描繪下部轉折的陰影色調顏色。

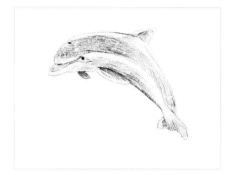

6　加深整體的暗面色調，加重邊緣線的色調顏色。使其更加立體真實化。

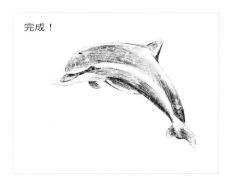

完成！

5.3
鯊魚

鯊魚：

海洋中最凶猛的莫過於它，其強有力的下顎可以撕碎幾乎任何獵物，它們生活在海洋生物鏈的頂端。

 提 示

鯊魚屬於大型鯊魚類，描繪時注意不需要過長而隨意的線條。鯊魚肚皮上的皮膚陰影要上淡色，繼而上灰調。其背上的皮膚要用深色平鋪，部分邊緣用深色線條勾勒，呈現層次。

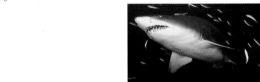

重 點 展 示

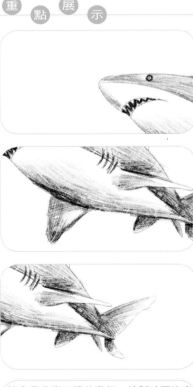

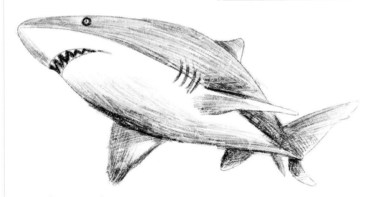

完成稿

鯊魚是非常凶猛的動物，繪製時要注意表現這一特點。畫面上那一口尖尖的牙齒就可以很好地詮釋出來，牙齒的轉角一定要鋒利，以表現出牙齒的尖利。

1　找一個適合的臨摹物，仔細觀察物體的大致
形體特徵。畫鯊魚大致輪廓時，可使用斜橢
圓形來進行打稿。

2　用流暢的線條畫出鯊魚頭部以及整體形態
後，對鯊魚上半部分的暗面著色。

3　在對鯊魚上半部分上完暗色調子後，接著對
鯊魚的下方魚鰭上陰影。

4　鋪色完後，對鯊魚身體下方的背光處上陰影
並著重加深正面魚鰭後的顏色。

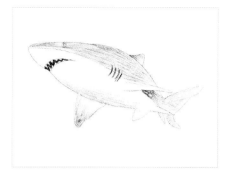

5　之後，在原來的陰影基礎上，對魚鰭以及鯊
魚身體下方尾部的暗面進行加重上色。

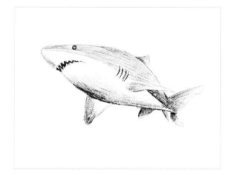

6　加深整體的暗面色調顏色，加深鯊魚中間的
連接線的色調顏色。從而統一畫面。

完成！

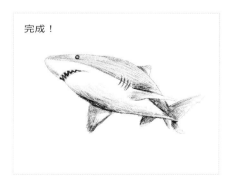

5.4
藍鯨

藍鯨：

藍鯨，亦稱 "剃刀鯨" ，是地球上最大與最重的動物之一，屬於哺乳綱、鯨目、鯉鯨科，分布廣泛，遍及北極到南極的海洋。藍鯨的身軀瘦長，背部青灰色，在水中看起來有時顏色會比較淡。

重 點 展 示

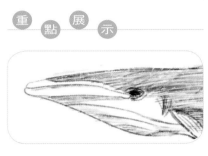

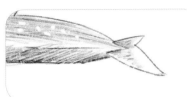

藍鯨的體型特徵是又扁又長。注意嘴部下半部分的細節描繪，多畫幾根線條，來分出層次。身上的斑點是表現重點，用橡皮擦拭，但注意別每個都一樣，要有變化。

完成稿

小 提 示

由於藍鯨又扁又長的體型特徵，在描繪時注意要用長而隨意的線條繪製藍鯨的皮膚紋理。藍鯨背上的皮膚要用深色平鋪，部分邊緣用深色線條勾勒，呈現層次。

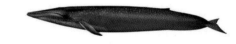

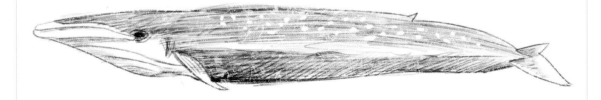

1　觀察物體特點，整體類似於一個平行四邊形，根據它的形體特徵，從而繪製出藍鯨的大致輪廓。

2　繪製完輪廓後，為其腹部進行淡淡的著色，並且一定要注意色調不宜過重。

3　豐富藍鯨腹部明暗色調顏色，為頂部暗面區域進行著色。注意表現色調的層次感。

4　接下來為藍鯨頭部著色，運用虛入虛出的線條進行描繪，著重加深眼部周圍的色調顏色。

5　用細長的線條快速地畫出藍鯨上身部分的亮灰面區域。豐富下身色調用井字畫法繪製。

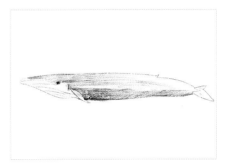

6　畫出藍鯨面部的細節特徵。加深暗面色調顏色。最後用橡皮擦拭出鯨斑即可。

完成！

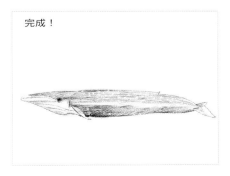

5.5
鱷魚

鱷魚：

據考古發現，鱷魚最大體長達 12 公尺重近 10 噸，但現存的大型種類鱷魚平均體長 3 公尺以上重約 100kg 以上。其顎強而有力，長有許多錐形齒，腿短，有爪，趾間有蹼，尾長且厚重，皮厚帶有鱗甲。

重 點 展 示

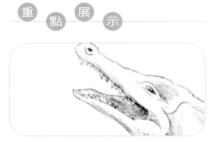

鱷魚是一種較凶猛的動物。尾部有一定的分量，可用來攻擊對手。為了更好地表現，我們可以用一些短線條把其身體分出一段一段的，以表現出力度感。

完成稿

小 提 示

鱷魚與藍鯨有極大的相似之處，即又扁又長的體型特徵，在描繪時注意除了鱷魚的皮膚紋理構造外還應該將鱷魚身上塊狀的甲殼表現出來。邊緣部分陰影用深色線條勾勒，可以更好的表現形態。

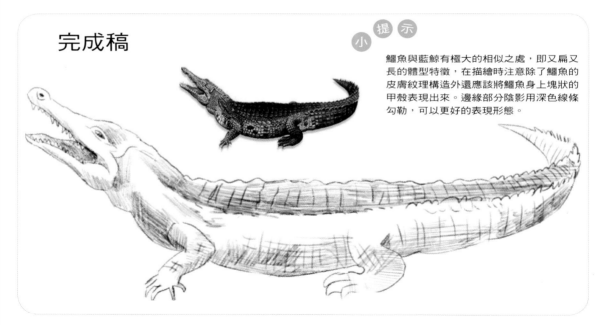

1　仔細觀察要畫的物體，把握住大致形體後就可以輕輕地用線條將其表現出來了。

2　畫出鱷魚面部的明暗關係。仔細描繪嘴部的色調變化。注意舌頭轉折處的陰影顏色要重。

3　為尾部及後腿的轉折處進行上色，用短斜線條均勻地排列出來即可。

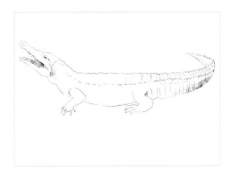

4　回到整體，區分出黑、白、灰三大調子，找出鱷魚整體的暗面區域並用鉛筆進行淡淡的著色。

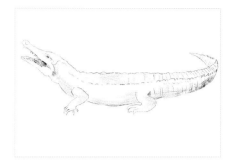

5　加深背部的色調顏色，但不用全部加重，著重加深兩腿之間與尾部區域即可。

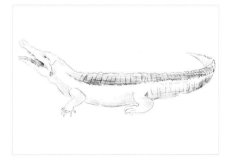

6　細化腹部區域的色調，可用井字畫法來對鱷魚的表皮進行表現，以呈現出鱷魚皮的粗糙感。

完成！

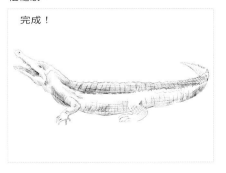

5.6 翻車魚

翻車魚：

翻車魚又稱翻車魨、曼波魚、頭魚，為翻車魨科三種大洋魚類的統稱。其分布於全世界溫帶及熱帶海區，常棲息於各熱帶和亞熱帶海洋以及也見於溫帶或寒帶海洋。

 小 提 示

翻車魚是魚的一種，描繪時可以參照一般魚類的形體，但翻車魚比一般魚類略顯圓潤，因此在描繪時注意把握形體的比例結構。翻車魚皮膚表面的紋理要用短而粗的線表現。

重 點 展 示

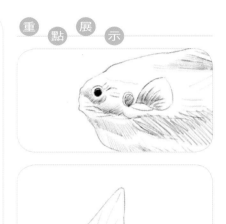

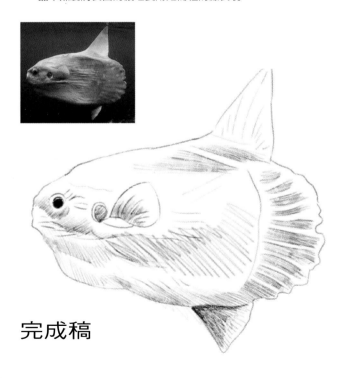

完成稿

翻車魚體型較圓潤，可用半橢圓來表現身體的大致結構。尾巴部分是一個大致為扇形的形狀。把身體各部分用形狀概括出來就好畫很多了。

1　翻車魚的大型與其他魚類有些不同，可以使用長方形來定出它的大概的體型特徵。

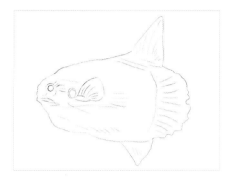

2　為眼睛著色，要留出相對應的高光位置，並為魚鰭上色，淡畫出嘴部陰影。

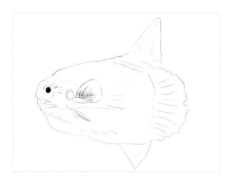

3　細化翻車魚的面部色調顏色，運用短直線條依次排列畫出即可。

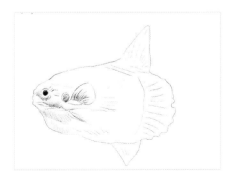

4　畫出翻車魚背部的暗面區域與下半部魚鰭的色調變化，由深到淺慢慢過渡。

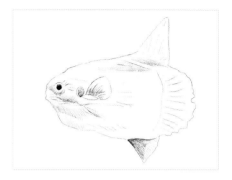

5　刻畫出魚尾的紋理。畫出一段一段的魚尾紋理，上色調時用色塊來表現即可。

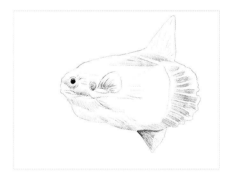

6　畫出翻車魚下半身的暗部灰面區域，用斜直線重疊進行繪製，統一畫面，直至完成。

完成！

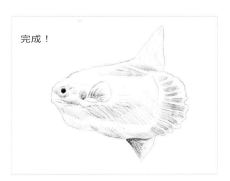

5.7
烏賊

烏賊：

烏賊，本名烏鰂，烏賊為俗寫，又稱花枝、墨鬥魚或墨魚，是軟體動物門頭足綱烏賊目的動物。烏賊的最大特色是它遇到強敵時會以"噴墨"作為逃生的方法，伺機離開，因而有"烏賊"、"墨魚"之稱。

完成稿

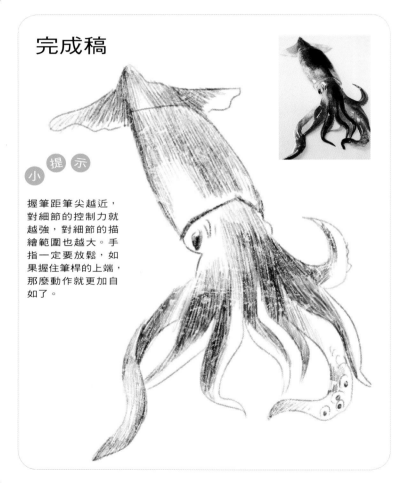

小 提 示

握筆距筆尖越近，對細節的控制力就越強，對細節的描繪範圍也越大。手指一定要放鬆，如果握住筆桿的上端，那麼動作就更加自如了。

重 點 展 示

烏賊的頭部就像是帶了個三角形的帽子。注意烏賊觸手的表現，線條要柔軟隨意，才能表現出畫面中烏賊觸手的真實觸感。圓圓的吸盤也不能忘記刻畫，注意留出高光部分。

1

觀察烏賊的大致形態特徵，注意重點刻畫烏賊觸手的形狀以及柔軟的效果。

2

為烏賊的頭部進行上色，運用豎直線條來進行繪製，要用起筆輕、落筆重的方法來表現線條。

3

區分出烏賊整體明暗區域。並為暗部進行著色，細緻描繪烏賊的眼睛。

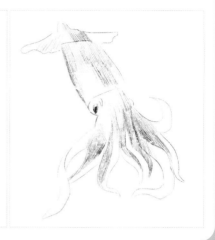

4

畫出整體的灰面區域，形成明確的黑、白、灰三大面區域並加重輪廓線的色調。

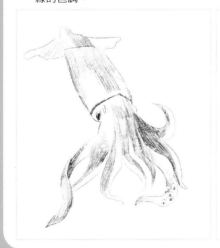

5

細化烏賊頭部區域的明暗色調變化，並注意部分區域的適當留白，使其眼睛更加有神。

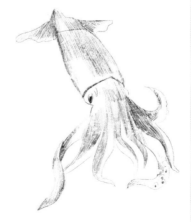

6

回歸整體，加深整體的暗部色調，細緻刻畫觸手吸盤的細節。注意吸盤內部顏色較深。

完成！

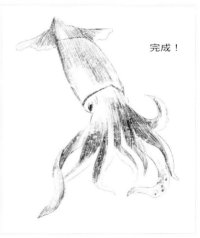

5.8 企鵝

企鵝：

企鵝是鳥綱企鵝目所有種類的通稱，不能飛翔。其腳生於身體最下部，故呈直立姿勢，趾間有蹼，背部黑色，腹部白色。各個種類的主要區別在於頭部色型和個體大小。

完成稿

小提示

表現肌理就好比是更細緻地刻畫出陰影效果，而且肌理包括了物體表面每一寸的光和影，不僅僅是一個整體的輪廓，大家一定要認清楚這一點。

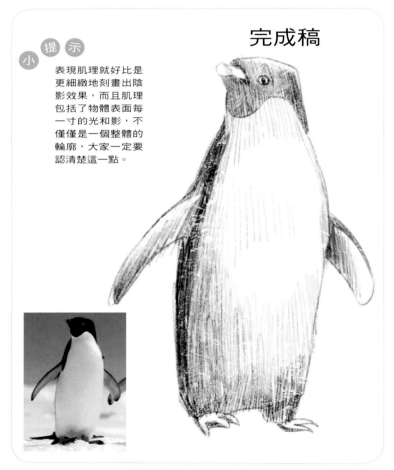

重點展示

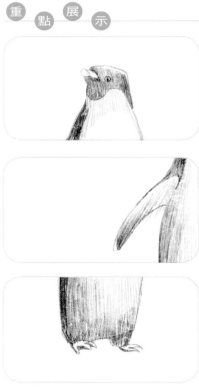

一說到企鵝，我們就會有種呆呆笨笨的的感覺。當然在畫面上也要把這一特點表現出來。其背部為黑色，但胸膛為白色。前後的顏色可不要弄反哦。

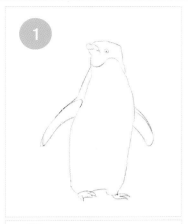

細心觀察臨摹對象，找出企鵝的體態和各部位的特點，以此作為繪畫基礎，從而繪出大致輪廓。

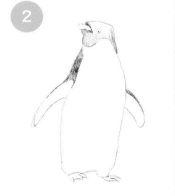

繪製好企鵝的輪廓後，可對企鵝身軀本體色重的地方著色，如為背部、頭部進行著色。

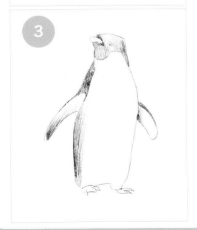

完成後企鵝的自身顏色便分開了。之後可對企鵝的手背處、背部進行陰影著色處理。

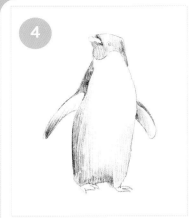

背部的陰影上好之後，將背部的色調顏色漸漸地向企鵝的胸腔部延伸，並形成顏色過渡。

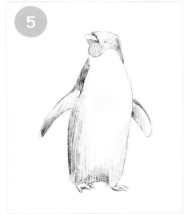

然後對手部、腳下和背部的陰影色調進行處理。再重新上一遍調子向企鵝的胸腔部進行過渡處理。

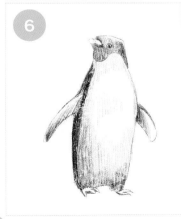

最後一步與上步大致相同。對各部位暗面色調顏色進行統一，將背部色調加重。

5.9
海獺

海獺：

海獺屬於海洋哺乳動物中最小的一個種類，是食肉目動物中最適應海中生活的物種。它很少在陸地或冰上覓食，大半的時間都待在水裡，連生產與育幼也都在水中進行。

完成稿

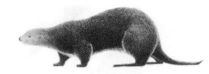

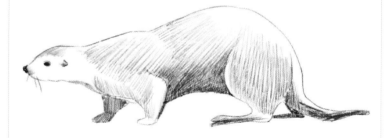

透視法讓畫面上兩條平行線看起來匯成了一點。這兩條平行線相交的點叫做消失點。並且大家可以用這個消失點來計算出其他線條在圖片中的角度。

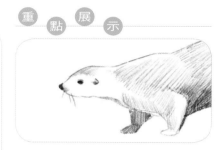

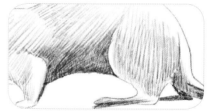

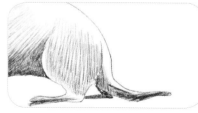

海獺的表皮光滑細膩，所以在畫面中最好不要出現短線條。表現其光滑皮毛就使用畫面中長線條，根據皮毛生長方向依次排列畫出來就可以了。

1　仔細觀察海獺的具體形態特徵，並根據所掌握的特點，描繪出水獺的大致輪廓。

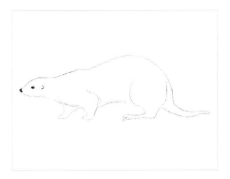

2　描繪出輪廓後，從水獺身軀的背光處腹部的陰影部分開始由深到淺地為暗面著色。

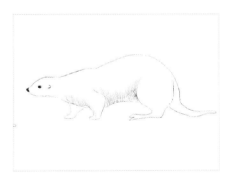

3　將腹部的暗部上完色調後，對水獺的前後肢以及尾部進行暗部著色，使整體有大致的立體感。

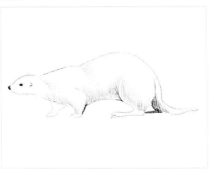

4　在原有色調顏色的基礎上，加深暗部的色調顏色，以水獺腹部背光處為主。

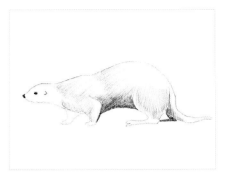

5　對腹部的調子顏色進行加深，統一畫面色調顏色，使水獺腹部最深處顏色不與整體相差太大。

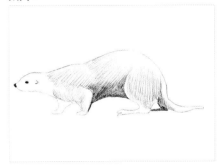

6　最後對水獺整體的陰影與其身體色澤進行調整融合。把握顏色主線即可。

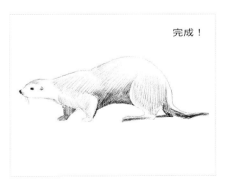

完成！

5.10 刺鰩

刺鰩：

刺鰩屬於軟骨魚類，俗稱黃貂魚，它們的身體扁平，尾巴細長，有些種類的刺鰩的尾巴上還長著一條或幾條邊緣生出鋸齒的毒刺。

完成稿

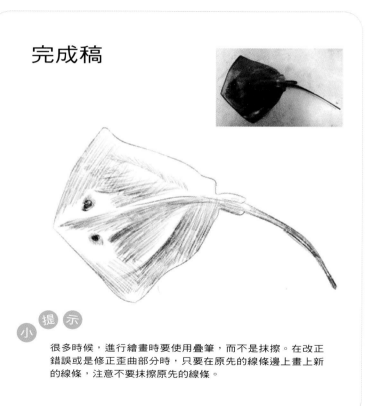

小提示

很多時候，進行繪畫時要使用疊筆，而不是抹擦。在改正錯誤或是修正歪曲部分時，只要在原先的線條邊上畫上新的線條，注意不要抹擦原先的線條。

重點展示

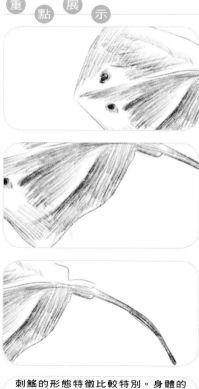

刺鰩的形態特徵比較特別。身體的主幹部分就可以用一個平行四邊形來進行基本的概括了。注意其尾部的尺寸，與身體基本呈現出 1:1 的比例，在繪製時注意把握。

1　仔細觀察物體，用細線條輕輕地畫出刺魟的大致形體特徵，注意尾部的形狀，不宜畫得太細小。

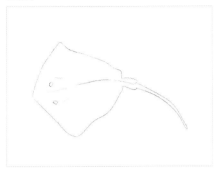

2　為刺魟刻畫出眼睛區域部分，為了使眼睛有神一定要留出高光部分。畫出身體大轉折明顯的兩根線條。

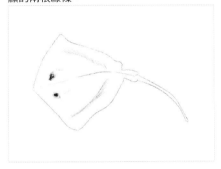

3　概括兩大轉折線條，從而畫出刺魟下半部分的暗面區域色調變化，連接處的線條色調較重。

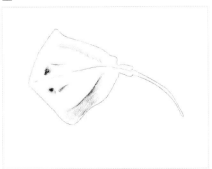

4　為刺魟身體上大灰面的區域。並且注意線條的隨意感，色調顏色不宜過重。

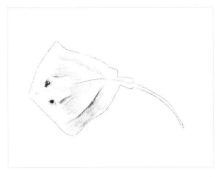

5　為尾部進行上色，細化身體的明暗變化，線條可以相互交錯來表現整體的質感。

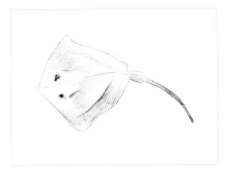

6　加深整體暗部區域色調，越靠近中線顏色越重，從而表現出刺魟的層次和立體感。

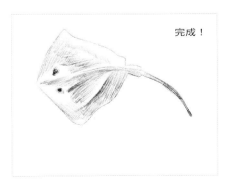

完成！

5.11
海獅

海獅：

海獅因臉部與獅子有些相似而得名，是一種瀕危物種，也是國家二級保護動物。

完成稿

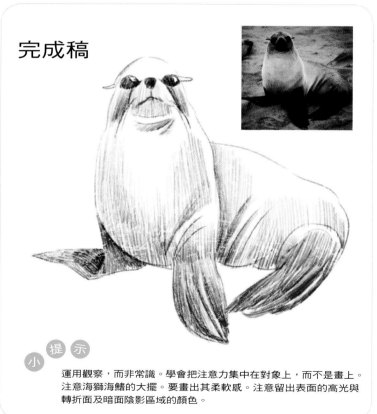

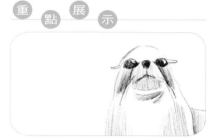

小 提 示

運用觀察，而非常識。學會把注意力集中在對象上，而不是畫上。注意海獅海鰭的大擺。要畫出其柔軟感。注意留出表面的高光與轉折面及暗面陰影區域的顏色。

海獅給人們的感覺是憨厚可愛的，身體的各部分也呈現出一種圓潤的感覺。重點描繪其海鰭部分。高光部分可先用鉛筆輕輕畫出輪廓輔助線，保留住高光位置，再為其他部分著色。

1

觀察海獅的基本形態特徵。用細線條
輕輕繪製，注意要表現出身體圓潤的
感覺。

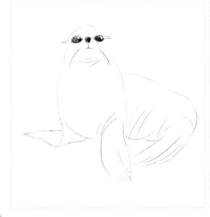

2

為鰭進行著色，多畫幾條輔助線，保
留出高光位置，注意畫出轉折面陰影，
使其有立體感。

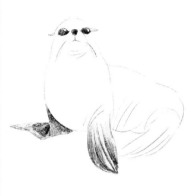

3

找出整體的三大面，開始繪製暗面
區域的色調顏色，先淺淺地上一遍
調子，區分開明暗面即可。

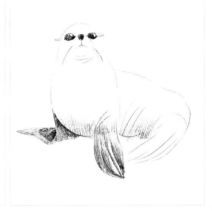

4

加深轉折處的色調顏色，從交界線
開始畫，由深到淺慢慢地過渡下去，
以表現出空間感。

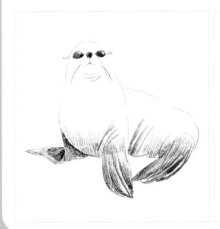

5

主要畫出身體前半部分的暗灰面區
域顏色，注意要與暗面區分開顏色，
區分色調顏色。

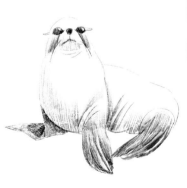

6

細化海獅的面部細節。臉頰兩邊區
域色調較重，畫出下巴的陰影，回
歸整體。畫出整體的暗灰面即可完
成刻畫。

完成！

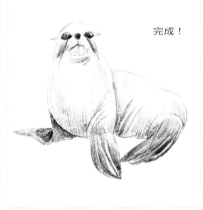

5.12 蝦

蝦：

蝦，是一種生活在水中的長身動物，屬節肢動物甲殼類，種類很多。其不僅具有超高的食療價值，還可以用於中藥材。蝦體長而扁，外骨骼有石灰質，分頭胸和腹兩部分。

重 點 展 示

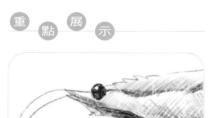

在畫蝦的時候，要注意對蝦中間身體部分的節狀部分著重上色，才能使蝦的身軀有凹凸立體感。因為蝦的整體顏色屬青色而偏於透明，所以在上色時候色調要淡。

小 提 示

尋找形狀。學會把對象看作一系列相互連接的形狀。先畫主要的形狀，再畫次要的、裝飾性的形狀。要注意連在一起的形狀和圈圍形狀。

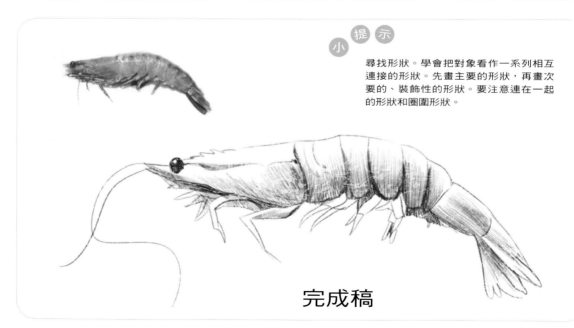

完成稿

1　觀察描繪對象，把握特點。蝦的體態長而且多、身體呈拱形、長鬚。掌握好這些特點描繪線稿。

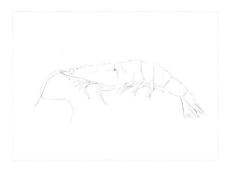

2　細緻描繪出線稿之後，對蝦的下半部分上陰影調子，著重腳跟部分的色調顏色。

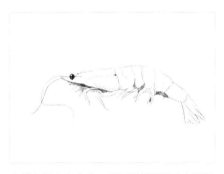

3　大體色調上完之後，即可開始對部分色調進行加深，對蝦的身體上陰影調子，並對蝦每塊殼相接處著重上色，使其有立體感。

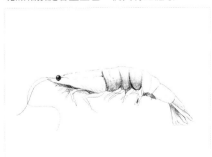

4　接著從身軀向蝦尾處延伸上陰影調子，同時對蝦頭部分進行著色處理。

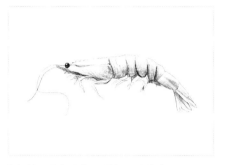

5　著色後，身軀大部分的色調就非常明顯了，之後對其腳部著色並對頭部深入著色。

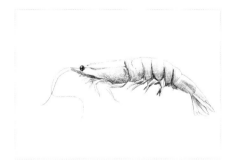

6　最後對蝦的整體色調進行調整，並把具體地方的色調再細節化，注意蝦的鬍鬚用色一定要淺。

完成！

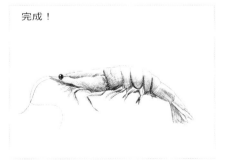

5.13 海龜

海龜：

海龜是龜鱉目海龜科動物的統稱，分布於大西洋、太平洋和印度洋。其頭頂有一對前額鱗；四肢如槳，前肢長於後肢，內側指、各有一爪；頭、頸和四肢不能縮入甲內；主要以海藻為食。

小 提 示

區分直覺的自由筆勢和分析的控制筆式兩種筆勢。每種筆勢都有相應的態度和相應的握筆方式。熟悉每種筆勢的特點，實際繪畫時可以交替使用兩種筆勢。

重 點 展 示

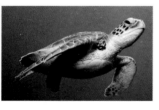

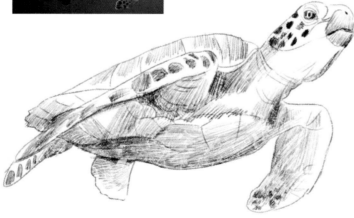

完成稿

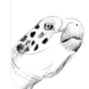

海龜身上長有不規則的斑點，四肢如同船槳一樣，有助於它的划行。在繪製時，它的四肢的形狀就可以根據船槳的形態特徵進行變形，可以表現出便於划行的感覺。

1

觀察烏龜的形態和身體特徵，根據它的特徵繪製出烏龜的大致輪廓，然後再對其餘的部位進行細節化處理。

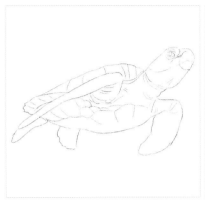

2

細節化處理後，海龜的線稿就成型了，之後對海歸上陰影調子，從起頭部開始對背光處著色並向脖子以及身軀的向光處延伸。

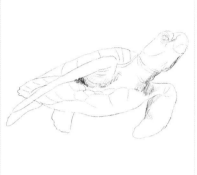

3

當海龜頭部的陰影繪出後，開始從頭向身軀的背光處也就是海龜的腹部還有後腿部分進行陰影著色。

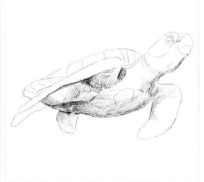

4

身軀的陰影上完後對海龜的殼上淡淡的陰影進行處理。然後再對海龜四肢上的不規則斑紋塗黑。

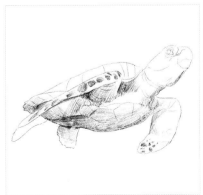

5

把海龜四肢的斑紋塗黑後開始調轉區域，對海龜頭部的斑紋進行塗黑，斑紋的顏色深淺視光源的方向和距離而定。

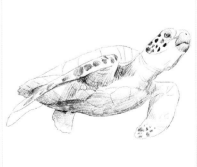

6

上一步完成後，整幅畫就只剩下海龜的龜殼了，對龜殼上灰階色調並對其他地方的陰影進行色調調整。

完成！

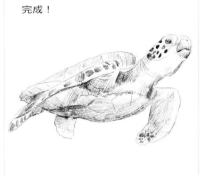

5.14
螃蟹

螃蟹：

動物界，節肢動物門，甲殼綱、十足目、爬行亞目。螃蟹是甲殼類動物，它們的身體被硬殼保護著。螃蟹靠鰓呼吸。絕大多數種類的螃蟹生活在海裡或靠近海洋。

完成稿

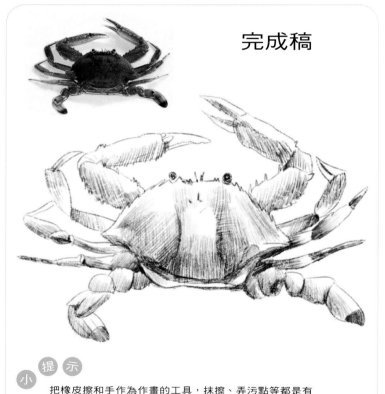

重 點 展 示

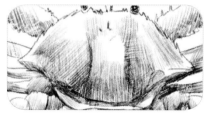

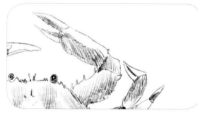

小 提 示

把橡皮擦和手作為作畫的工具，抹擦、弄污點等都是有效的作畫方法。使用這些手法可以軟化、勾畫、淡化或突出作品中的一些部分。

螃蟹腿部的數量，不可以多畫，也不可以少畫。剛好八條腿。雖然螃蟹的眼睛很小，但不代表可以不畫，可用兩個圓圓的小黑點代替眼睛。

1

觀察螃蟹，對其體態和身體特徵進行仔細總結以便在繪畫的時候能更好把握整體，觀察完後繪製出線稿。

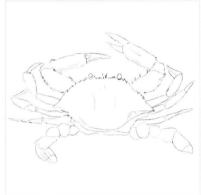

2

描繪出螃蟹的線稿後，即可開始上調子，對螃蟹背部的殼的兩邊的陰影處著色，注意初上調子要色淡以便對整體色澤的把握以及更改。

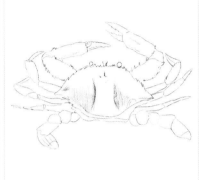

3

上一步對螃蟹後背殼上了淡淡的調子，這一步再對背部殼的陰影上一層調子並向下延伸，殼下方適當的加深一點調子，因為是背光。

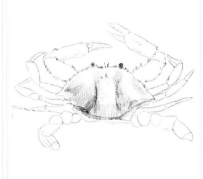

4

背部的調子上完後開始向四周展開，對螃蟹兩只大鉗子的背光處上陰影調子，之後再向下對下面的兩只腳上調子。

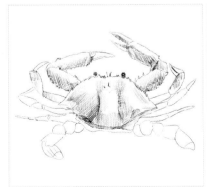

5

與上一步驟大致相同，繼續向下延伸對下一雙腳進行上色，並對身軀與腳的連接處著重上色。

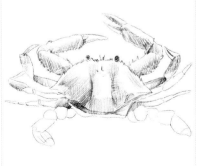

6

上一步完成後就只剩下一雙強壯的後腳了，對其進行陰影上色，對其關節連接處著重上色，完成後再對整體進行調整即可完成刻畫。

完成！

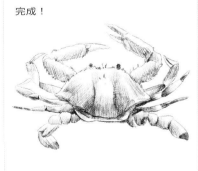

5.15
小丑魚

小丑魚：

小丑魚是對雀鯛科海葵魚亞科魚類的俗稱，是雙鋸魚的一種。其在成熟的過程中有性轉變的現象，在族群中雌性為優勢種類。因為臉上都有一條或兩條白色條紋，好似京劇中的丑角，所以俗稱"小丑魚"。

小 提 示

善於使用垂直線和水平線。把鉛筆垂直舉起或是水平舉起，都可以定出線來，這樣不僅可以提高比例的精確度，還可以提供姿態位置的信息。

重 點 展 示

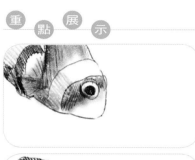

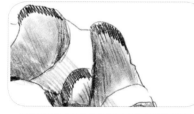

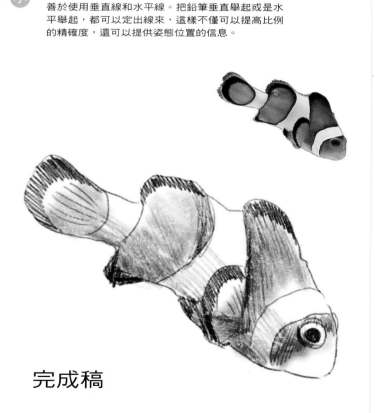

完成稿

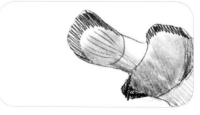

小丑魚身上的花紋非常好看，在繪製時要區分開色調的顏色，起碼找出三種不同的顏色，來分別表現出小丑魚身上花紋顏色的不同。

1　首先觀察小丑魚，仔細觀察並發現它的體態特徵以及身體結構的特點，根據這些描繪出小丑魚的線稿。

2　線稿完成後，即可對小丑魚身軀整體體色較重的魚鰭部分上一層深灰色，對於背光處的鰭可著重上色。

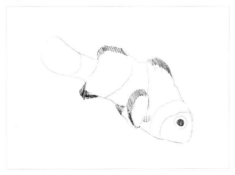

3　對小丑魚的魚鰭上完陰影後，開始對魚尾還有小丑魚的頭部上陰影，上完後將魚眼睛的顏色加深一點與魚頭的顏色區分開。

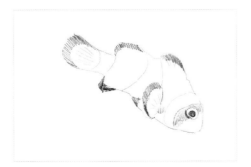

4　完成上一步後，開始對魚全身的深色色塊上灰調，並對其身體的陰影部分著重上色，以凸顯小丑魚的體態。

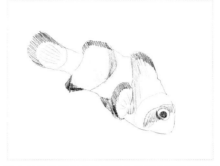

5　對小丑魚全身上完色後對全身原色澤進行加深，對魚鰭和魚尾部分上與身體同樣色澤的調子。

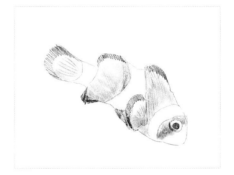

6　完成後再對魚鰭魚尾部分著重上色，並對身體再進一步加深，可用衛生紙擦拭，使調子色澤均勻。

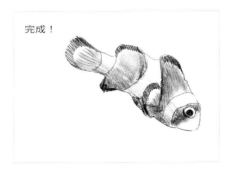

完成！

5.16 海馬

海馬：

海馬是魚綱，海龍目、海馬屬動物的總稱，屬於硬骨魚，因其頭部酷似馬頭而得名。它一般體長 10 公分左右，尾部細長，具四棱，常呈卷曲狀，全身完全由膜骨片包裹，有一無刺的背鰭，無腹鰭和尾鰭。

小 提 示

處理好硬邊緣和軟邊緣。前者要有力度，後者要有柔度。如果兩種邊緣處理好的話，就可以產生非常逼真的效果。

重 點 展 示

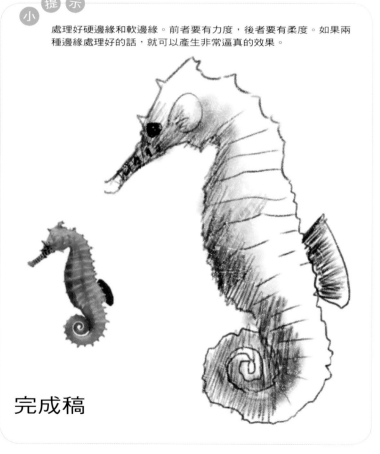

完成稿

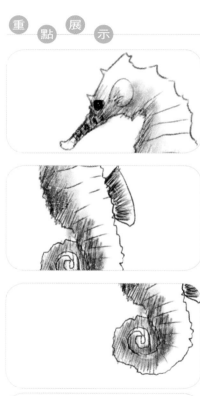

海馬的身體呈卷曲狀，整體的形體特徵就像一個問號。繪製時抓住這樣的形態特徵。頭部有點類似於馬的頭部，注意嘴部的突出效果，抓住細節，仔細描繪。

1

首先仔細觀察海馬，海馬的體型很有特點，呈弓字型，鼻子突出較長，軀幹有棱有角，根據這些特點繪製出海馬的大致輪廓。

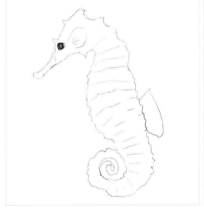

2

繪製好海馬的輪廓後，開始著手上色，對海馬的鰭部上陰影。因為海馬身軀有斑點，所以要對海馬的嘴部上不規則斑點。

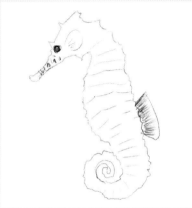

3

完成上一步驟後即可開始對海馬整體身軀開始上色。因為海馬整體呈長方形所以從頭開始向下延伸對海馬的頭部上陰影。

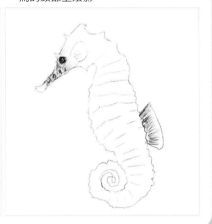

4

頭部的陰影完成後開始向下延伸，對海馬的身軀上陰影，因為光源在海馬背部所以對海馬的前身以及尾部上第一層調子。

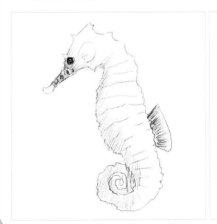

5

整體的淺灰色調子上完後，開始上第二層陰影調子，對背光處的前身以及頭部尾部加重色調。

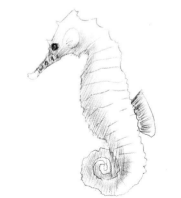

6

這一步驟與上一步驟大致相同，對海馬的各個部位的陰影處加深色調呈暗灰色，並對海馬鰭的色調進行加深。

完成！

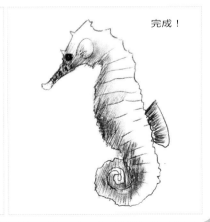

精彩範例欣賞

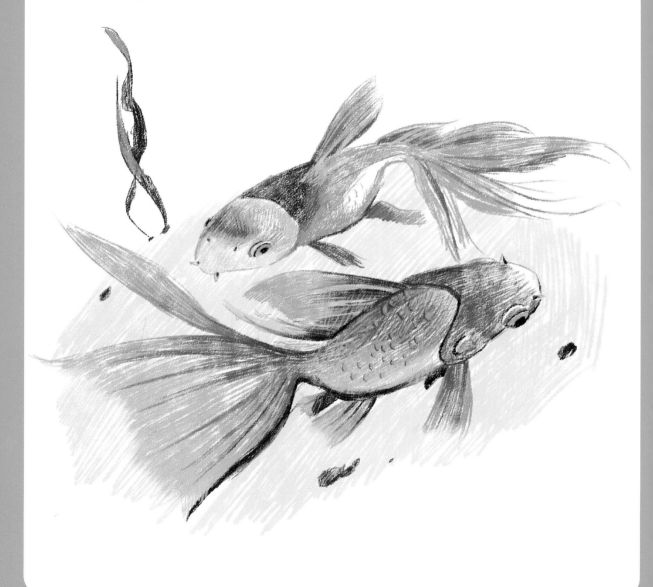

第 6 章
動物的幸福時光

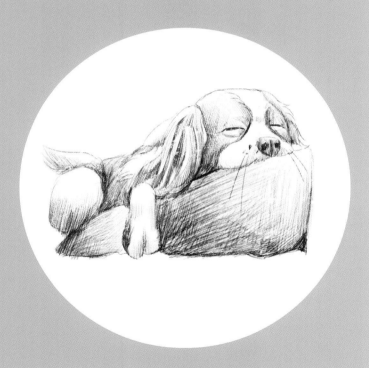

　　每種動物對生活環境的要求是不同的，但任何一種動物的生存都離不開食物、水和隱蔽條件這 三個基本要素，食物和水可以為動物提供能量，隱蔽則為動物提供生理，繁殖和生存所需要的環境。

6.1 依偎在一起的貓咪

依偎在一起的貓咪：

貓咪是很受大眾喜愛的一種動物。貓的本性是不認特定的主人的。其嫉妒心強，而且有 "潔癖" ，是最講究衛生的動物之一。貓愛睡覺，研究表明，貓的睡眠中有四分之三是假睡，即打盹兒。

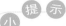 **小 提 示**

合併陰影形狀。陰影是偉大的統一者，它可以把畫中不同的部分連接起來。用一個陰影形狀就可以把一群小的形狀拉到一起，細節不再是最重要，而整體效果卻明顯增加了。

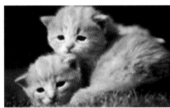

重 點 展 示

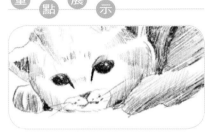

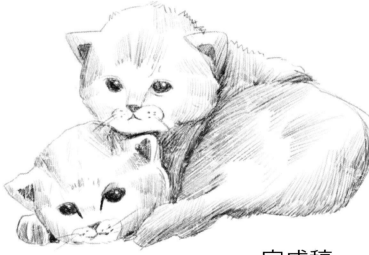

完成稿

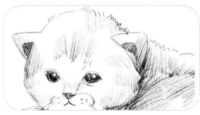

因為畫的是兩隻貓咪，所以要注意一隻趴在一隻身上的透視。下面的貓咪因為透視關係只能看見頭部和前爪。同時注意面部的細節，圓圓的眼睛，小巧的鼻子都是需重點刻畫的。

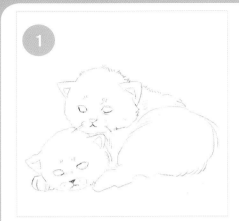

貓的常見特徵比較明顯，但是是兩只貓相互依靠，這對體態的把握以及畫面整體的結構很重要。

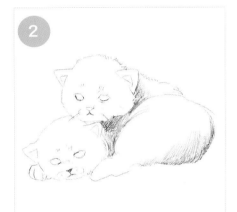

觀察後繪製線稿，線稿畫好後對兩只貓咪之間的陰影以及腿部的陰影淡淡地上一層灰階色調。

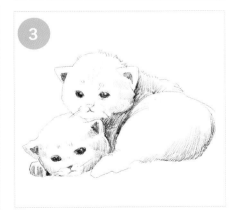

然後在原陰影的基礎上再加深一遍。之後對貓咪的面部陰影上色並且對貓咪面部的細節上色，如眼睛和耳朵等。

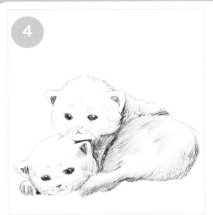

為露出身體的貓咪進行著色，對貓的尾部和臀部以及後腿的陰影上色並加深後腿部與身軀連接處的色澤。

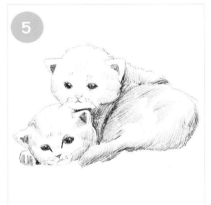

貓咪的身軀完成後，對下面貓咪的頭部陰影再細緻地著色，對貓咪耳朵上突出的頭部鋪陰影。

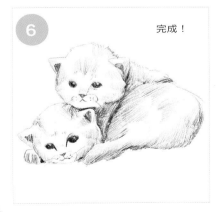

完成！

完成上一步驟後，大體就已經完成了。最後一步對上面貓咪的額頭著色，再對整體色調進行小幅度調即可完成刻畫。

6.2 睡覺的狗狗

睡覺的狗狗：

漢字中的"犬"字早在甲骨文時代就已出現。後經演變，楷書"犬"字象形的痕跡已經很難辨認了，但可作為人類早期馴化犬科動物的佐證。

小 提 示

用光影圖案定造型。找出光影圖案的四個基本要素：亮面、暗面、投影和反射光。小心謹慎勾畫出這四個要素，就可以產生很強的立體感。

重 點 展 示

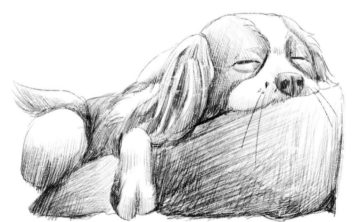

完成稿

狗狗是趴在枕頭上的，因此要把這兩個物體完美結合在一起。因為狗狗在上面的擠壓的關係，所以下面的枕頭要有少許變形，從而達到真實的效果。

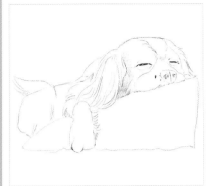

1
觀察狗趴在枕頭裡的造型，整幅畫對光影的把握有很大要求，而且整體有一點透視需要把握，根據這些繪製出生動的線稿。

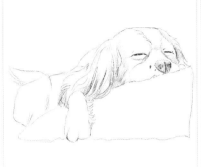

2
完成線稿後開始對狗狗上陰影。首先對狗狗的大耳朵下面和鼻子以及前腿部分進行陰影著色，初上調子不要太重，淡淡的一層灰色就好。

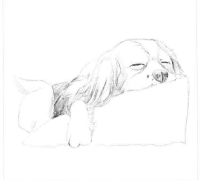

3
完成後，即可開始對身軀進行一層淡淡的上色。因為身軀本身就呈灰色，所以在上陰影色的時候顏色要較重。

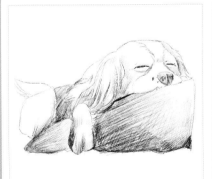

4
狗狗的大體陰影完成後，開始對道具枕頭進行上色。由於光源在狗面部的上方，所以枕頭的前部分顏色較淡，而向後顏色漸深。

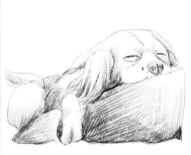

5
道具的顏色上完後，對狗與道具接觸的陰影地方加深色調，並對狗狗的尾部和後腿上淡色，對其他陰影部分的色調進行加深。

完成！

6
最後一步對狗狗的耳朵和眼睛周圍的灰色皮毛進行上色，整體色澤與狗狗身軀的色澤相同。之後對整體狗狗與道具的色澤進行調整即可。

6.3 賣萌的熊貓兔

賣萌的熊貓兔：

熊貓兔臉部有 V 字形的白色區塊，延伸至下頜部位。中文名叫荷蘭兔。其體型小，耳朵也比較短，鼻子四周和脖子到前腳為白色，其他部分為黑色、藍色、巧克力色或灰色。

 小 提 示

要使得對象清晰，就要仔細作畫。要表現對象的細微痕跡，就要使用簡筆。清晰化要求的是緩慢、謹慎、具體。而簡筆化則要求的是迅速、隨意、概括。

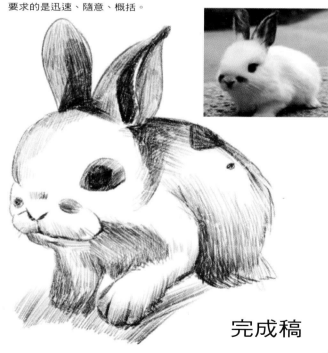

完成稿

 重 點 展 示

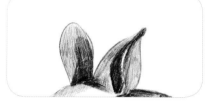

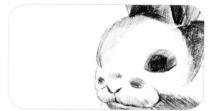

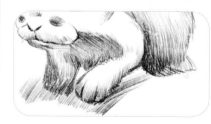

熊貓兔因為皮毛酷似熊貓而得名。其耳朵高高聳起。前半部分有少許的黑色，臉上也有黑色的斑點。注意在眼睛部位有像熊貓一樣的黑眼圈。把握好這些特徵即可。

1　仔細觀察熊貓兔，找出大而直立的耳朵、熊貓眼這些特徵，並用鉛筆畫出大致輪廓。

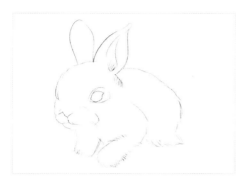

2　畫出眼睛以及耳朵區域的色調顏色。耳朵為黑色，毛髮的色調較深。眼球和眼眶的顏色最重外部輪廓較淺。

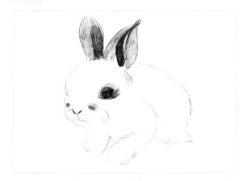

3　細緻刻畫面部細節，畫出嘴部的暗面區域色調來，還有那可愛的小鬍鬚。為整體的腿部上暗面色調。

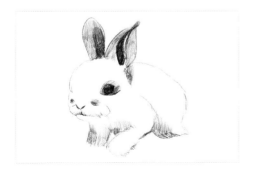

4　畫出它身體暗灰面區域的色調顏色。頭部的暗灰面色調可用漸變色由深到淺慢慢向上過渡。

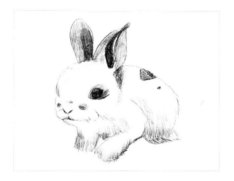

5　加深整體的色調顏色，表現出毛髮的厚實感。在頸部以及腿部轉折處的色調顏色一定要重。

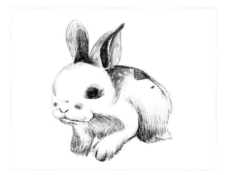

6　經過以上步驟熊貓兔就大致完成了，再統一一下色調。畫出在地上的投影即可完成刻畫。

完成！

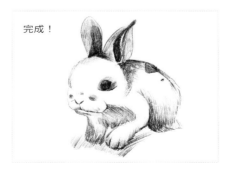

6.4 茶杯裡的短毛貓

茶杯裡的短毛貓：

短毛貓是家貓的一種，毛很短。可能有單層毛皮，也可能是雙層毛皮。單層毛皮通常由一層纖細的絲絨般毛髮形成，緊貼身體。

小提示

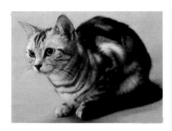

找中點。使用這種方法可以很快地對整體比例有所認識，它也可以幫助你在畫紙上定位對象。對比測量，對象中不同的部位之間的關係要透過測量表現出來。

重點展示

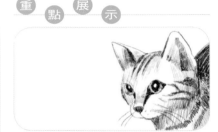

短毛貓的毛髮較短，在繪製中多使用短線條來表現貓咪的毛髮。身上的花紋也是必不可少的，不要看花紋多長就畫多長。可以用短線條慢慢連接起來，這樣真實感較強。

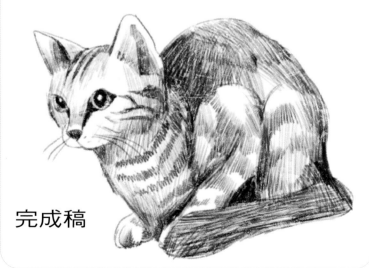

完成稿

1 首先觀察貓咪，貓咪的身軀呈拱形，而且要注意其尾巴與身體呈平行狀。把握這些特徵，畫出大致輪廓。

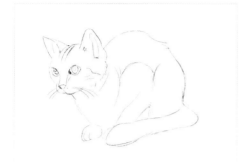

2 畫出輪廓後，即可從貓咪頭部開始上陰影調子。對貓咪身體花紋著重上色。

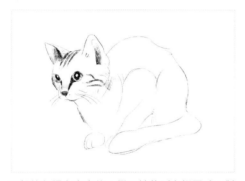

3 頭部的色調上完之後，繼而轉移到身軀區域。對貓咪的背部著重上色，以表現出層次感。

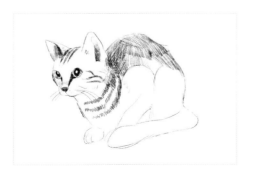

4 背部陰影上完之後，將陰影漸漸向下方過渡形成黑、白、灰的漸變。

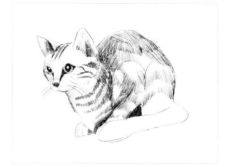

5 漸變形成後，對貓尾巴和爪子進行著色，尾部的顏色相比身體要塗得稍微深一些。

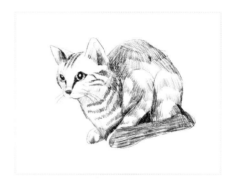

6 上一步驟完成後，貓咪也就大致成型了。最後對貓的整體色調進行調整即可。

完成！

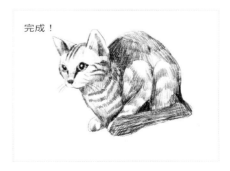

6.5 玩耍的企鵝

玩耍的企鵝：

企鵝的特徵是不能飛翔；腳生於身體最下部，故呈直立姿勢；趾間有蹼；跖行性；前肢成鰭狀；羽毛短，以減少摩擦和湍流；羽毛間存留一層的空氣，用以絕熱。其背部為黑色，腹部為白色。

小提示

描繪企鵝時，可運用多種筆觸。如自由筆觸，用幾根輕快的線條畫出對象的整體姿態，而不管對象的比例是否恰當和細部是否精確。

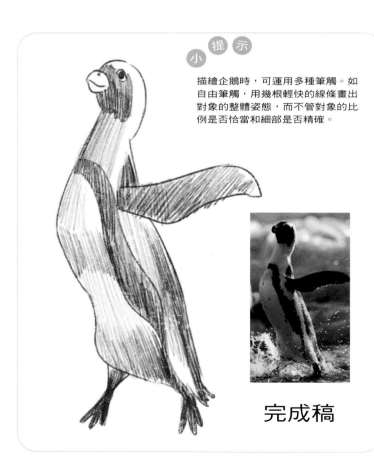

完成稿

重點展示

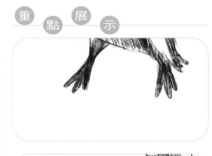

這是一隻企鵝玩耍的動態圖，把握好企鵝的動態結構，揮舞的翅膀與身體的整體達到平衡狀態。腳部的描繪也很重要，表現出企鵝是踮著腳開心玩耍的體態特徵。

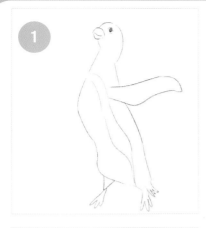

仔細觀察企鵝的大致形體特徵，注意翅膀與身體呈90°角且保持平衡，用鉛筆繪製出線稿。

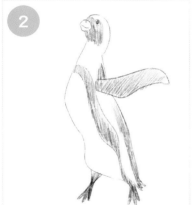

為企鵝黑色區域的皮毛進行著色，區分開兩種皮毛在身體中不同的顏色，用斜線條一次排列出來就可以了。

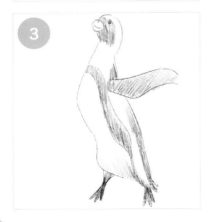

為肚皮開始著色，先從底部開始畫。用豎直線條輕輕繪製出來就可以了。

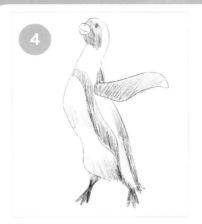

完成上一步驟後，開始對企鵝的前胸以及企鵝尾部的陰影上色，陰影色澤呈淡灰色不宜過重方便以後對整體進行更改。

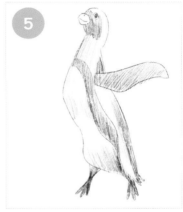

前胸尾部著色之後繼續向上延伸，對企鵝的脖子以及頭部的陰影上調子。因其面部原呈黑色，所以對其頭部陰影處的色調著重加深。

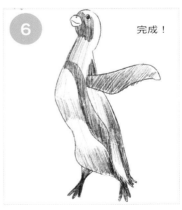

完成！

完成上一步驟後，企鵝便大致成型了，最後對企鵝皮膚本身的黑色加深。之後在本身黑色皮膚的基礎上對整體的色調進行調整。

173

6.6 微笑的海豚

微笑的海豚：

海豚屬於哺乳綱、鯨目、齒鯨亞目、海豚科，通稱海豚，體長約 1.2 ～ 10 公尺，體重約 45 ～ 9000 公斤。海豚嘴部一般是尖的（虎鯨除外），上下頜各有約 101 顆尖細的牙齒，主要以小魚、烏賊、蝦、蟹為食。它是一種本領超群、聰明伶俐的海洋哺乳動物。

小 提 示

海豚的形態跟藍鯨和鯊魚沒有太大差別，在描繪時應注意，用長亂的線條勾畫出海豚的大體，再為海豚皮膚表層的陰影上色，同時應注意海豚頭部高光的顯現。

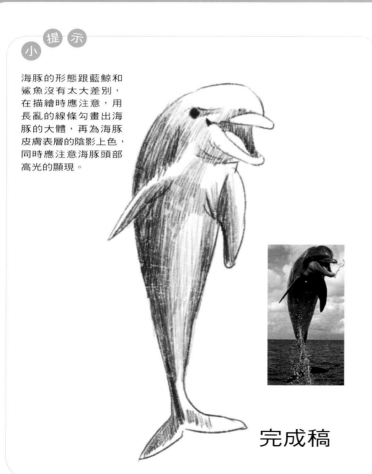

完成稿

重 點 展 示

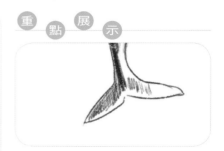

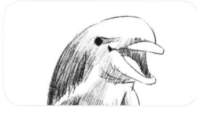

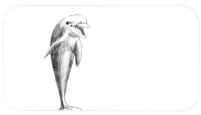

這是一隻海豚跳躍的動態圖，把握好海豚的動態結構，特別是揮舞的翅膀與身體的整體要達到平衡狀態。海豚表情的描繪也很重要，可以表現出海豚是跳躍著並開心玩耍的體態特徵。

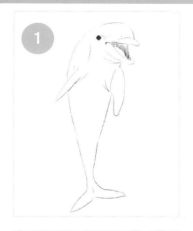

仔細觀察海豚的大致形體特徵，注意鰭與身體呈90°且保持平衡，用鉛筆繪製出線稿。

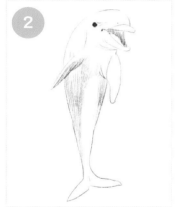

為海豚的腹部區域的陰影進行著色，注意為海豚肚子上的光線留白。

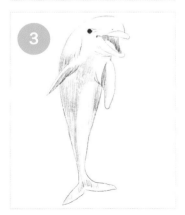

為海豚背部及尾巴著色，先從底部開始畫。用豎直線條輕輕繪製出來就可以了。

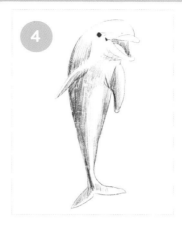

描繪完上一步驟後，開始對海豚整體及尾部的陰影著色，陰影色澤呈淡灰色不宜過重，以方便以後對整體的更改。

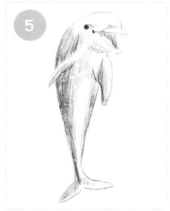

海豚身體著色之後繼續向下延伸，對海豚的脖子以及頭部上陰影，背部原呈黑色所以對其魚鰭陰影處的色調著重加深。

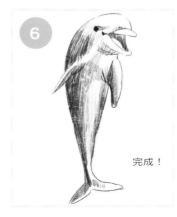

完成！

完成上一步驟後，海豚便大致成型了，最後對海豚皮膚本身的黑色進行加深。之後在本身黑色皮膚的基礎上對整體的色調進行調整。

6.7
吃竹子的熊貓

吃竹子的熊貓：

熊貓屬於食肉目熊科的一種哺乳動物，體色為黑白兩色。熊貓是中國特有的動物，現存的主要棲息地是中國四川、陝西和甘肅的山區。在中國瀕危動物紅皮書等級中被評為瀕危物種，是中國國寶。

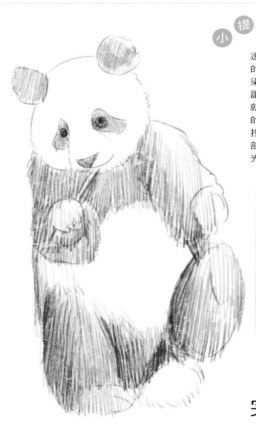

小 提 示

透過渲染光源和光的性質分析光。渲染氛圍，如果要想讓畫面更吸引人，就要使用特殊效果的光，勾畫特殊的投影，或是在重要部分的暗處投上光。

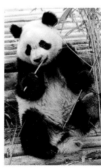

完成稿

重 點 展 示

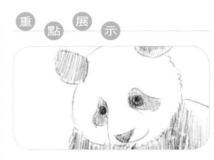

熊貓的毛皮分為兩種顏色。在繪製時，一定要準確區分出來。比較身體中的色調，從而構建色調關係。色調是在彼此對比中才顯出深淺的。

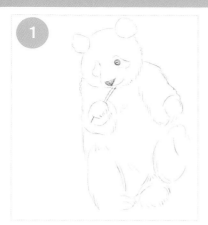

首先觀察熊貓的體態特徵，根據黑眼圈肥胖的這些身體特徵描繪出熊貓的線稿。

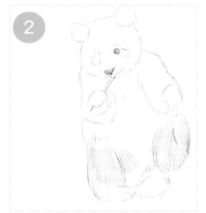

描繪好線稿後開始著手上色，因為熊貓自身毛皮就分黑白兩色，所以先對黑色毛皮部分鋪底色，從雙腿開始上色。

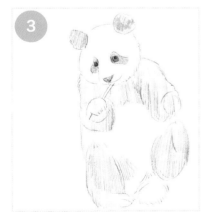

從腿部開始鋪底色。然後對熊貓的上肢以及黑眼圈和耳朵等進行上色。為了區別眼睛和黑眼圈的區別將眼睛塗黑。

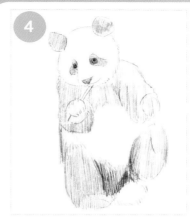

熊貓整體的底色鋪完後，在底色的基礎上對熊貓上陰影色。依然從雙腿開始對背光處著重上色。

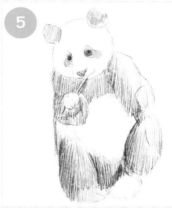

完成上一步後漸漸向上延伸，對熊貓的上肢以及身軀著色。因為腹部是白色的所以陰影淡淡地上一層就夠了。

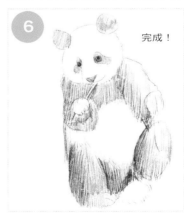

完成！

最後一步對熊貓的頭部和耳朵上陰影色，然後對整體的顏色對比度進行調整，使整體色調自然、統一。

6.8
魚缸裡的金魚

魚缸裡的金魚:

金魚是觀賞魚類。它的身姿奇異,色彩絢麗,可以說是一種天然的活藝術品,因而為人們所喜愛。動物性飼料是金魚最喜愛吃,而且是營養最豐富的飼料之一。

小 提 示

清晰化和簡筆畫。把對表面的仔細勾畫和風格化的筆觸線條結合起來。感覺線條,發動觸覺,運用作畫工具"感覺出"表面;重復和變化。努力勾畫每個筆觸中重復圖案和細微變化。

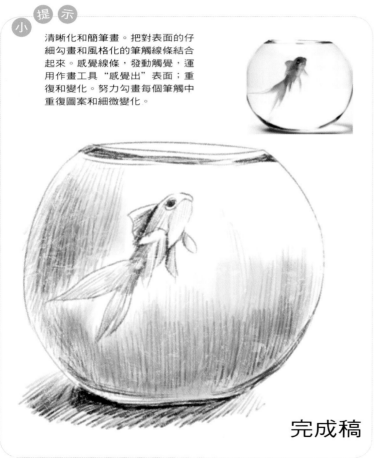

完成稿

重 點 展 示

因為金魚在魚缸之中,所以在繪製時要把握好魚缸與金魚的大致比例關係。金魚整個身體呈現出一個向上游仰的姿勢,周圍的陰影也要顏色不一,進而表現出玻璃的質感。

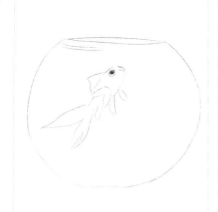

1　觀察所描繪的金魚，把握金魚在水中的體態特點以及身軀特徵，根據觀察結果繪製出金魚在魚缸中的線稿。

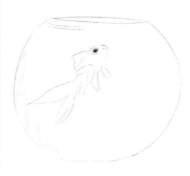

2　描繪完線稿後開始著手上色調。因為魚在魚缸內，而視角是透過玻璃製的魚缸看到魚的，所以要先為魚缸上陰影。

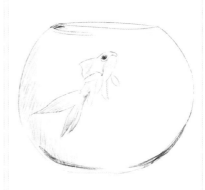

3　上完魚缸的陰影後在原陰影的基礎上再上一層向光源呈色澤漸變，並對魚缸的底部著重塗黑，以顯示出魚缸的厚重感。之後再對金魚上陰影。

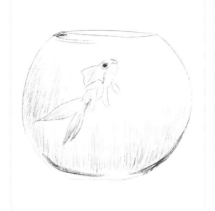

4　這一步對魚缸的上色與上一步驟相同。對魚缸的陰影向光源過渡，並對魚缸還有魚缸的底部的陰影部分加深色調。

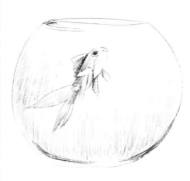

5　完成上一步後，魚缸的效果就出來了。之後對魚開始上色，由於魚的姿勢是呈立起來的姿態，所以對金魚背部著重上色。

完成！

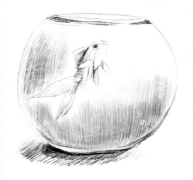

6　完成對金魚的上色後，這一步對整幅畫的色調進行調整，以及加深對魚缸的陰影加深，這裡可用衛生紙將陰影向光源擦拭過渡，並對金魚色調進行調整。

國家圖書館出版品預行編目(CIP)資料

素描的動物世界 / 畫茹風編著. -- 初版. -- 新北市：
　　新一代圖書, 2014.10
　　　面；　　公分

　　ISBN 978-986-6142-51-2 (平裝)

　　1.素描 2.動物畫 3.繪畫技法

947.16　　　　　　　　　　　　　　103016690

素描的動物世界

作　　　者：畫茹風 編著
發 行 人：顏士傑
校　　　審：鄒宛芸
編輯顧問：林行健
資深顧問：陳寬祐
資深顧問：朱炳樹
出 版 者：新一代圖書有限公司
　　　　　　新北市中和區中正路908號B1
　　　　　　電話：(02)2226-3121
　　　　　　傳真：(02)2226-3123
經 銷 商：北星文化事業有限公司
　　　　　　新北市永和區中正路456號B1
　　　　　　電話：(02)2922-9000
　　　　　　傳真：(02)2922-9041
印　　　刷：五洲彩色製版印刷股份有限公司
郵政劃撥：50078231新一代圖書有限公司
定　　　價：250元